Ik-Joong Kang

강익중

KB067417

표지 | 행복한 세상 Happy World
4쪽 | 달항아리 Moon Jar
뒤표지 | 강익중

강익중

초판 1쇄 인쇄일 | 2009년 11월 10일
초판 1쇄 발행일 | 2009년 11월 16일

지은이 | 강익중

펴낸이 | 이상만
펴낸곳 | 마로니에북스
등 록 | 2003년 4월 14일 제 2003-71호
주 소 | (110-809) 서울시 종로구 동숭동 1-81
전 화 | 02-741-9191(대)
편집부 | 02-744-9191
팩 스 | 02-3673-0260
홈페이지 | www.maroniebooks.com

ISBN 978-89-6053-070-6

Ik-Joong Kang

강익중

이주헌 지음

마로니에북스

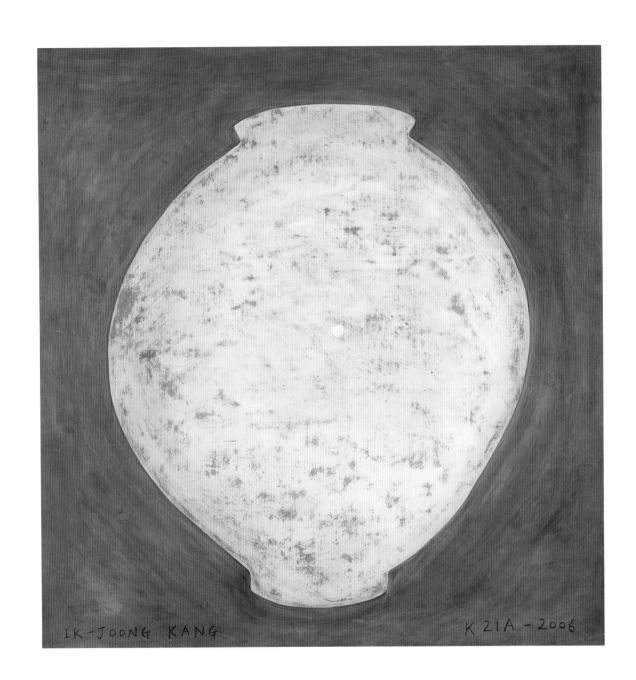

IK-JOONG KANG K 21A - 2006

| 차례 |

푸른하늘 은하수 하얀쪽배에
계수나무 한나무 토끼 한마리
돛대도 아니달고 삿대도 없이
가기도 잘도 간다 서쪽나라로
은하수를 건너서 구름나라로
구름나라 지나선 어디로 가나
멀리서 반짝 반짝 비치이는건
샛별이 등대란다 길을 찾아라

어린 시절과 예술가의 길

강익중은 1960년 9월 11일 충청북도 청원군 옥산면에서 아버지 강대철(1934~1989)과 어머니 정영자(1933~)의 삼형제 중 둘째 아들로 태어났다. 당시 강익중의 집은 서울에 있었지만, 어머니가 해산을 위해 친정에 내려와 있었던 까닭에 그의 산지産地는 청주가 됐다. 그 무렵 아버지는 서울 영등포에서 약국을 운영하다가 대일제약이라는 회사를 인수해 한창 사업을 활발히 키워가고 있었다. 하지만 그가 네 살 때 사기를 당해 부도가 나고, 이후 아버지의 재기와 사업 포기, 이직 등 경제상황의 굴곡진 변화가 성장기 강익중의 핵심적인 가정사를 이루게 된다.

그의 어머니의 기억에 의하면, 유년 시절의 강익중은 바깥에 나가 노는 걸 별로 좋아하지 않고 어머니 곁을 지키는 편이었다고 한다. 그래서 어머니는 아이가 학교에 들어가면 어떻게 적응할까 걱정하곤 했다. 하지만 초등학교에 입학하자 공부를 잘해 두각을 나타내기 시작했고 스스로 나가 놀지 않아도 친구들이 집으로 몰려오는 등 나름대로 학교생활에 잘 적응해갔다. 초등학교 졸업 때까지 계속 반장이나 회장을 맡았고 그런 그를 선생님들도 무척 좋아했다.

일찍부터 그림 그리기를 즐겼던 강익중은 집에서 틈나는 대로 배를 깔고 엎드려 작화作畵 삼매경에 빠졌다. 두 살 위인 형도 그림 그리기를 좋아했는데, 뒤에 언급하겠지만, 이는 오래된 집안 내력이라 하겠다. 그림을 그리지 않을 때는 아버지가 사주신 한국문학전집 등을 읽으며 조용히 자기 세계에 침잠했다.

그는 때로 엉뚱하면서도 매우 통찰력 있는 발언으로 주위 사람들의 이목을 끌었다. 그런 그를 보며 아버지는 "도대체 널 모르겠다"

이태원 초등학교 3학년. 1970년 1월

왼쪽_반달
종이에 연필, 8.5"×11", 2003년

고 말하곤 했다. 창의력이 뛰어난 아이들이 지닌 독특한 개성과 자기만의 세계가 그때부터 주위 사람들에게 또렷이 인식되었던 것이다.

예술가로서 강익중의 내면을 구성하는 데 큰 몫을 한 것은 어머니의 풍부한 감성과 생활태도였다. 아들과 며느리, 손자를 보러 미국에 올 때 비행기에서 화장실 다니느라 옆 사람에게 불편을 줄까 봐 그 전날부터 물기는 아예 입에 대지 않는다는 강익중의 어머니. 강익중은 어머니의 그런 태도까지 꼭 빼닮았다. 그는 천성적으로 남에게 폐 끼치는 것을 싫어한다. 그의 기억 속에 풍부한 감성의 상징으로 남아 있는 어머니의 모습은 그가 쓴 "어머니의 노래"(2002년)라는 글에 잘 담겨 있다.

형편이 어려웠던 시절 어머니는 동네 편물 일감을 받아 일하시면서도 틈틈이 세 아들의 옷을 손수 지어서 우리 형제들을 동네에서 유난히 반짝이는 아이들로 만드셨다. 하루 종일 칙칙거리는 편물기계 소리에 지겨워 우리들의 몸이 반쯤 꼬이고 어머니의 어깨가 피곤으로 무너져 내리기 시작할 때쯤 어머니는 흰 레이스 덮인 풍금을 열고 '세모시'를 부르셨다. "세모시 옥색치마 금박 물린 저 댕기가 창공을 차고 나가 구름 속에 나부낀다." 중학생이 되어서야 부르시던 노래의 제목이 '세모시'가 아니라 김말봉 작시 금수현 작곡의 '그네'인 줄 알았다.
……
어깨가 내려앉고 바늘이 희미해질 즈음이면 어머니는 우리집 풍금에 앉으셔서 여느 때같이 '그네'를 구르실 것이다. 구르시는 풍금은 어머니의 일만 근심을 바람에 실어가는 고향 청주의 언덕이 되었고, 그 노래는 멈칫하던 나에게 창공을 차고 나가는 힘찬 그네가 되었다. 오래전 '세모시'를 들으며 방바닥에서 그어대던 나의 그림은 40년이 다 되어가는 지금 이곳 뉴욕에서 그리운 고향, 사랑하는 어머니를 가슴에 안는 기도가 되고 있다.

어머니와 강익중

어린 시절은 단순히 인생의 몇 년이 아니다. 인생 80년이라 치면, 어린 시절의 10년, 15년이 그 후의 세월을 결정짓는다. 어른이 되어 읽은 책은 중요한 것도 내용이 금세 기억에서 사라지는데, 어린 시절 읽은 책은 세세한 디테일까지 머리에 남아 있다. 어린아이 때의 경

험은 그가 일생을 살아갈 중요한 자양분이 되어준다. 그런 점에서 어린 시절 강익중의 경험은 그의 예술을 구성하는 매우 중요한 기반 요소라고 할 수 있다.

강익중은 어릴 때부터 그림 그리기를 좋아하고 또 그림을 그릴 때마다 주변 사람들의 칭찬을 들었다. 미술대회에 나갔다가 어른이 그려준 것으로 오해를 받아 상을 타지 못한 적도 여러 번 있었다. 이 재능은 조상들로부터 물려받은 것이다. 그는 조선시대의 화가 인제 강희안(1417~1464)과 표암 강세황(1712~1791)의 후손이다. 시와 그림, 글씨에 뛰어나 안견, 최경 등과 더불어 세종 때의 삼절三絶로 불린 강희안은 산수와 인물 등 모든 장르에서 두각을 나타냈다. 우리 풍의 남종 문인화를 정착시키는 데 공헌해 '예원의 총수'로 불린 강세황은 진경산수의 정착과 풍속화의 유행, 서양화법의 도입에 적지 않은 기여를 했다. 그런 조상을 둔 가계이다 보니 그림에 재능이 있던 그는 일찍부터 집안 어른들의 큰 관심을 샀다.

강익중이 초등학교 3학년 때 사진을 보고 증조할머니의 초상화를 연필로 크게 확대해 그린 적이 있다. 세밀한 선으로 정성스레 그린 그 그림을 그의 큰아버지는 만나는 사람마다 보여주며 자랑했다고 한다. 위대한 화가들을 조상으로 둔 집안에서 친척들마저 이렇게 자랑스럽게 생각하며 격려하니 그로서는 스스로에 대해 확고한 자신감을 가질 수 있었을 것이다. 돌이켜보면 그때만 해도 화가가 된다는 것은 '굶어죽겠다'고 나서는 것과 다를 바 없었고 출세와는 더더욱 거리가 먼 일이었다. 그런 까닭에 일반적인 한국 가정에서는 아이가 그림에 재능이 있어도 이를 말리는 게 '상식'이었다. 하지만 그는 화가의 길을 기대와 격려 속에 꿈꿀 수 있었고 즐겁게 붓을 놀릴 수 있었다. 할아버지(강세황)의 기가 자신 안에 들어와 꿈틀대며 살아 움직일 거라고 믿을 수 있었다.

그의 어린 시절 주변 환경과 관련해 주목해볼 필요가 있는 부분은 그가 이태원에서 자랐다는 것이다. 그런 만큼 미군과 미국인들을 일찍부터 많이 접했다. 미군들이 캠프를 나설 때 그 앞에서 초콜릿을 달라고 하던 기억도 있고, 한동네에 사는 미국 아이들과 공놀이를 하며 "아일 게릿(I'll get it!)" 하고 외치던 기억도 있다. 이질적인 문화였지만, 어린 만큼 편견이 없었고, 한국 아이의 어머니들이 미국 아

이 집에서 파출부 일을 하는 것도 그들과 노는 데 벽이 될 수 없었다.

낯선 문화를 경험하는 일이 결코 두렵거나 주저할 일이 아니라는 것, 오히려 놀이와 더불어 접함으로써 재미있는 기억으로 남아 있는 것, 그것은 그가 미국으로 유학을 가고자 하는 열망의 먼 뿌리를 이뤘고, 미국에 가서도 미국 문화를 즐기고 이를 창조의 동력으로 삼는 데 큰 힘이 되어주었다. 그에게 '갭'이란 이처럼 갈라서기 위해 있는 것이 아니라 뛰어넘기 위해 있는 것이었고 서로를 배척하기 위해 있는 것이 아니라 서로를 이해하기 위해 있는 것이었다. 분단을 비롯해 모든 종류의 갭을 뛰어넘고자 하는 그의 의지는 어린 시절부터 분주히 차이를 뛰어넘어 버릇한 이런 경험을 바탕에 둔 측면이 크다. 이에 기초해 강익중은 오늘도 예술가로서 자신이 '디바이더'가 아니라 '커넥터'가 되도록 모든 열정과 에너지를 쏟고 있다.

강익중은 곧잘 "내 그림에는 유치한 게 많다"고 말한다. 무엇보다 아이들의 그림으로부터 영향을 많이 받았기 때문이란다. 그의 말처럼 세계 어린이들의 그림을 동원한 여러 프로젝트를 진행하면서 어린이들의 순수함에 자극받은 탓도 있겠지만, 사실 그는 날 때부터 '영원한 피터 팬'의 운명을 갖고 태어났다. 그의 시선은 늘 어린이처럼 정직하고 순진하며 단순하다. 순진하고 단순하다 하여 뭔가 모자라는 것으로 오해해서는 곤란하다. 이런 표현은 그가 지닌 순수함의 척도를 나타내는 것으로 이해하는 것이 좋다. 창작에 대한 그의 태도를 보여주는 아래의 글은 그가 어떤 기질을 타고났는지 잘 보여준다.

반쯤 눈을 감고 그린다.
가능하면 왼손으로 그린다.
못 그려도 그린다.
기뻐도 그린다.
배고파도 그린다.
졸려도 그린다.
아는 것을 그린다.
쉬운 것을 그린다.
옆에 있는 것을 그린다.
듣고 보고 배우며 그린다.

누워서 그린다.
서서 그린다.
뛰면서 그린다.
반쯤 눈을 뜨고 그린다.
히- 웃는 나를 그린다.
(강익중, "그림 그리는 법")

맑고 순수한 마음가짐이 드러나는 이 글에서 어린 시절 형성된
그의 예술관이 국제무대를 누비며 활발히 활동하는 중견 예술가가 된
지금에도 매우 강력하게 작용하고 있음을 볼 수 있다. 예술가에게는
이처럼 어린 시절 형성된 인성과 감성, 세계관이 삶 전체를 지배하는
추동력이 될 때가 많다. 어린 시절 그는 순간순간을 누구보다 행복하
고 만족스럽게 살았고 세계에 대해 가지게 된 그 시절의 긍정적인 태
도가 이렇듯 영원한 낙관의 정신으로 기능하게 되었다. 그의 그런 모
습을 볼 때마다 나는 로버트 풀검이 『내가 정말 알아야 할 모든 것은
유치원에서 배웠다』에서 한 말이 생각난다.

나는 내가 배워야 할 모든 것을 유치원에서 배웠다.
나는 내가 살아가기 위해서 정말 알아야 할 것들과
어떻게 행동하고 어떤 사람이 되어야 할지를 난 유치원에서 배웠다.
지혜란 대학원이란 최고봉에 있는 것이 아니라
유치원의 소꿉놀이 장난감 속에 있었다.

순수하고 순진해 보이는 강익중의 그림은 사실 지혜에 관해 이
야기하는 그림이다. 삶에 대해, 존재에 대해 깊은 통찰력으로 들여다
보는 그림이다. 달관할수록 사람이나 예술은 왜 이처럼 어린아이와,
어린아이의 심성과 가까워지는 걸까? 그의 예술을 접하노라면 유년
시절의 행복과 기쁨이 물밀듯 밀려온다.

아픔에서 기쁨까지, 미술학도가 되어

 강익중은 1980년 홍익대학교 미술대학 미술계열에 입학했다. 꿈에 그리던 화가의 길에 성큼 다가가게 된 것이다. 하지만 미술학도의 생활은 기대했던 것보다 그리 재미있지 않았다. 무엇보다 교과 과정과 교육 내용이 마음에 들지 않았다. 창의력과 상상력을 마음껏 발휘할 수 있는 여건이 되어 있지 않았다. 교수들도 학생들에게 다양한 미술 흐름을 소개하고 개성적인 표현을 하도록 격려하기보다는 한 가지 흐름을 일방적으로 강조하는 경우가 많았다.

 1980년은 이른바 '서울의 봄'과 광주민주화운동으로 점철된 격동의 해였다. 5월 들어 전국 대학에 휴업령이 내려졌고 그것으로 1학기 수업은 끝이 났다. 광주민주화운동이 유혈 참극으로 진압된 뒤 사회 분위기는 겉으로는 평온해졌으나 좌절감과 허무감이 잔뜩 묻어났다. 이런 암울함에 더해 미술 분야에서는 금욕적이고 비개성적인 '모노크로미즘'이 위세를 떨쳐 강익중 같은 자유분방하고 재기발랄한 미술학도들의 가슴을 답답하게 억눌렀다. 당시 홍익대학교는 모노크로미즘의 아성이었다.

 모노크로미즘을 우리말로 하면 '단색주의' 정도가 되겠다. 당시 한국 현대미술을 이끌던 박서보, 하종현, 서승원 등 홍익대 미대 교수들은 색채가 크게 제한된, 혹은 한 가지 색채나 색조에 의지한 추상화를 제작했다. 1950년대 말 전쟁 체험과 혼란한 사회 분위기 속에서 실존주의적인 고뇌를 담은 집단적인 추상미술('앵포르멜' 흐름)이 나온 이래, 모노크로미즘은 그 뒤를 이은 한국 현대미술의 두 번째 주요 흐름이었다.

 이 흐름은 표현에 있어 미국 미니멀리즘과 유사한 특징을 보이

왼쪽_ 홍익 대학교 4학년 당시. 강익중, 이주현, 권용식(왼쪽부터). 1983년 1월

면서도 노장사상에 입각한 관조와 달관의 정신을 더해 독특한 한국적 색채를 띠었다. 미국 미니멀리즘이 표현을 최소화해 미술작품과 사물의 경계를 파고들며 미술의 개념에 대한 냉철한 분석과 재정립을 시도했다면, 모노크로미즘은 그런 분석적인 접근보다 종합과 초극을 통한 달관의 미학으로 한국적인 지성의 빛깔을 화포에 담으려 했다.

이 미술이 우리 현대 미술사에 남긴 자취는 나름의 중요한 의미와 가치를 지닌다. 하지만 가뜩이나 사회가 군부독재의 억압적인 분위기에 짓눌려 있는 데다, 미술교육 현장에서마저 이 조형 흐름이 획일적으로 주입되자 학생들 가운데는 이에 저항감을 느끼는 경우가 많았다. 당시 많은 젊은 미술학도들에게 모노크로미즘은 자유로운 창작정신을 가로막는 억압의 성채로 다가왔다.

강익중은 미술대학에 다니면서 어릴 적부터 그렇게 좋아했던 그림 그리기에 서서히 의욕을 잃어갔다. 대학에 들어가면 자신이 그리고 싶은 것을 마음껏 그릴 수 있을 것이라 생각했는데, 한 가지의 조형 이념 외에는 모든 게 배제되는, 그리고 그런 보이지 않는 억압이 당연한 일상이 되어 있는 교육 환경이 마음에 들지 않았다. 자연히 붓에 손이 가지 않았다. 당시의 정서와 관련해 그는 "죽고 못 살 만큼 사랑했던 친구에게 일방적으로 절교를 선언한 것과 같은 기분이 되었다"고 말한다. 그 여파가 지금도 남아서일까, 그는 미술대학이 화가를 꿈꾸는 젊은이에게 그다지 큰 도움이 되지 않는다고 믿는다.

흥미로운 점은, 당시 학교의 교육 방향과 내용에 대해 다수 학생들이 불만을 느끼고 있었지만, 이 교육 과정을 거친 강익중의 홍익대 동기들 사이에서는 현재 우리 화단에서 두각을 나타내는 작가들이 많이 나왔다는 사실이다. 최정화, 고낙범, 문봉선, 강미선, 이만수, 하상림, 최기석, 이수홍, 김찬일, 강승희 등이 그들이다. 화단의 흐름이나 학교의 분위기와 상관없이 집요하게 자기만의 길을 개척해온 경우들이 대부분이다.

당시 홍익대 미대는 순수미술 분야를 지망하는 학생들을 전공과 관계없이 미술계열로 뽑은 뒤 3학년부터 진로를 정하게 했다. 입학 때부터 서양화과에 가겠다고 마음을 먹은 강익중은 3학년이 되자 고민할 필요 없이 서양화과를 택했다. 친구가 많은 편이 아니었던 강익중은 미대를 다니는 동안 동기인 하종구, 권용식 그리고 이 글을 쓰는

나와 특히 친했는데, 하종구가 군에 입대하느라 중간에 휴학을 하게 되자 나와 권용식과 함께 졸업 때까지 삼총사로 지냈다. 이런 인연으로 나는 강익중의 인간적인 면모와 기질, 타고난 예술적 재능을 누구보다 잘 알게 되었고, 작가로서의 성장 과정을 가까이서 지켜보게 되었다.

학창 시절 강익중과 내가 본격적으로 가까워진 것은 대학교 3학년 무렵이다. 앞에서 언급한 것처럼 권용식과 더불어 단짝 삼총사가 됐다. 학교 동기들이 우리 중 하나라도 안 보이면 우리에게 무슨 일이 생긴 것은 아닌지 궁금해 할 정도였다. 세 사람은 각자 개성도 다르고 관심사도 달랐지만 다른 사람이 보기에 두드러진 공통점이 하나 있었다. 모두 '애' 같았다는 것이다. 다른 사람들의 눈에 우리는 생각하는 것, 노는 것이 나이 수준을 훨씬 밑도는 '순진한 아이들'이었다. 하지만 앞에서도 언급했듯 강익중이 예술가로서 오늘의 성취를 이룰 수 있었던 데는 이 같은 순진성이 한 몫했다.

강익중의 학창 시절 별명은 엉뚱이였다. 엉덩이가 뚱뚱하다는 농지거리 별명이기도 했지만, 무엇보다 하는 짓이 엉뚱한 경우가 많았기에 붙은 별명이었다. 그는 늘 새로운 상상에 들뜨곤 했다. 그러면 그의 행동이나 말은 곧잘 엉뚱한 방향으로 흘렀다. 미술학도로서 그런 엉뚱함은 사실 엄청난 자산이었다. 그와 말을 나눠 본 사람은 이구동성으로 그가 무척 설득력 있게 말을 잘한다고 한다. 그것은 꼭 그의 말하는 기술이 뛰어나서가 아니다. 화자로서 그는 매순간 새롭고도 창의적인 발상으로 이야기를 전개해 청자의 경직된 고정관념을 깨뜨려버린다. 듣는 사람이 신선한 충격을 받게 만드는 것이다.

그림을 그릴 때도 그랬다. 다른 많은 학생들이 학교에서 정해준 소재나 당시의 주도적인 트렌드에 매달릴 때 그는 초등학생처럼 주변에 있는 재미난 소재를 찾아다녔다. 그렇게 해서 그리게 된 것 가운데 하나가 학교 건물 한 귀퉁이에서 발견한 비둘기 알이었다. 한 주에 몇 차례씩 그리게 되는 누드모델도 아니고, 미니멀한 추상화도 아니고 웬 비둘기 알인가? 다른 사람의 관심이야 어떻든 그는 자기 얼굴을 그리듯 진지하게 비둘기 알을 그렸다. 스스로 그 알을 깨고 곧 하늘로 날아오를 것임을 다짐이라도 하듯이. 그때 열심히 그림을 그리던 그의 모습이 지금도 눈에 선하다. 흰 물감을 손에 잔뜩 묻혀, 붓이고 팔

레트 나이프고 모두 희게 뒤범벅이 되어 있었다. 마치 두 살짜리 아이가 음식을 쥐락펴락 가지고 노는 것 같이 그렇게 물감을 가지고 놀았다. 그는 산고를 겪는 창조자가 아니라 아이처럼 유희하는 창조자였다. 그런 까닭에 그때도 그의 그림을 보는 이는 누구나 다 편안함과 즐거움을 느꼈다.

강익중의 엉뚱함은 UFO에 대한 그의 유별난 관심에서도 잘 나타난다. 언젠가 남산에서 조경철 박사를 비롯해 여러 나라 학자들이 모여 UFO에 대한 대중강연을 할 때 우리 삼총사는 열일 제쳐놓고 그곳에 갔다. 강연 중에 웬 여성이 한 사람 일어나 큰 소리로 기도를 하며 부들부들 떠는 모습도 보았는데, 종교 집회도 아니고 진지한 학술 심포지엄도 아닌, 그 묘한 분위기에 우리는 유쾌하게 빨려 들어갔다. 특히 상상력을 자극하는 것이라면 무엇이든 수용할 태세가 되어 있던 강익중은 그처럼 뭔가 우발적인 일이 벌어지면 더욱 신나했다. 미국으로 유학을 간 뒤에도 강익중은 외계인을 만났다는 이와 친구가 되는 등 UFO에 대한 관심의 끈을 놓지 않았다.

대학 4학년 때 우리 삼총사는 3인전을 가졌다. 고심 끝에 우리는 그룹 명칭을 'FU Flying & Unidentified'로 정했다. UFO라고 쓰기가 뭣해서 그렇게 썼는데, 우리 역시 하늘로 비상하고 싶었고, 아직은 미확인의, 그러니까 미지의 존재이지만, 나중에 뭔가 일을 낼 아이들이 아닐까 내심 기대했기 때문이었다. UFO에 대한 강익중의 관심이 그렇게 삼총사 모두의 관심이 되었다.

대학 3학년 2학기 때는 우리 삼총사 그룹에 새 멤버가 추가됐다. 미국에서 홍익대 서양화과에 청강생으로 온 여학생 이희옥이었다. 미국 이름이 마거릿인 이희옥은 대한항공 해외지사에서 오래 근무한 아버지로 인해 어릴 때부터 외국에서 살았다. 당시 미국 시애틀의 워싱턴 대학에서 회화를 전공하던 중 너무 우리 문화와 떨어져 있어서는 곤란하겠다 싶어 한 학기 청강생으로 한국에 온 것이다. 그가 우리 삼총사와 급속히 친해진 것은 요들송을 기가 막히게 잘 부르는데다 재미있고 사교성이 뛰어난 권용식이 허물없이 그를 대해주었기 때문이다. 우리 삼총사는 마거릿의 서울 집에도 초대받아 가고 마거릿의 어머니가 운영하시던 윈첼 도넛 하우스에도 놀러가는 등 사총사가 되어 어울렸다. 이 인연은 강익중에게 매우 특별한 것이었는데, 4학년을

마치자마자 졸업식도 거르고 미국으로 유학을 간 강익중이 그 전에 미국으로 돌아가 있던 마거릿과 '감격적인 해후'를 해 결국 결혼에 이르렀기 때문이다.

야망의 도시, 뉴욕에서

　강익중은 1984년 1월 14일 뉴욕으로 갔다. 뉴욕은, 그 가운데서도 맨해튼은, 처음 발을 디딘 사람에게 정복욕 같은 것을 자극하는 독특한 매력이 있다. 무엇보다 높이 솟은 마천루가 낯선 이방인에게 스케일에 대한 새로운 관념을 갖게 하는 한편, 그 확대된 스케일로 자신의 인생을 확장하고픈 욕망을 갖게 한다. 현대미술의 메카라는 명성까지 더해져 있으니, 세계 각국으로부터 이곳에 도착한 젊은 예술가들이 자신의 잠재력을 극한까지 시험해보고자 하는 욕망을 갖지 않을 수 없다.

　하지만 야망은 야망이고 현실은 현실이다. 강익중의 유학 환경은 그리 좋은 편이 아니었다. 집에서는 유학비용을 충분히 대줄 수 없었고, 그는 죽어라고 아르바이트를 해가며 학교에 다녀야 했다. 그가 처음으로 구한 일은 식료품점에서 밤새 야채를 다듬는 일이었다. 야채를 물에 씻고 깔끔하게 다듬는 사이에 아침이 다가오면 일찍 출근하는 사람들을 위해 커피와 샌드위치를 만들어 파는 일을 했다. 방학 때는 오랜 휴가를 떠난 미국인 집을 돌며 강아지와 새에게 먹이를 주는 일을 했고, 귀금속 배달 일과 옷가게 점원, 1달러짜리 시계 노점상 등 돈이 될 수 있는 일은 닥치는 대로 했다. 이때 허드렛일을 하며 고생한 경험이 그로 하여금 훗날 음식점 등에서 팁을 줄 때 일반적인 관례보다 후하게 주는 습관을 들였다. 한두 푼 더 얹은 돈이 힘들게 일하는 당사자를 얼마나 기쁘게 하는지 너무나 잘 알기 때문이다.

　강익중이 다닌 학교는 프랫 인스티튜트였다. 미국 내 36개 주요 미술대학 연합체인 AICAD Association of Independent Colleges of Art and Design 의 일원인 프랫은 브루클린과 맨해튼에 캠퍼스를 두고 있는데, 순수미술

왼쪽_무제 Untitled,
종이에 목탄, 뉴욕에 도착한 지 이틀 후
1984년 1월

19

과 건축, 디자인, 패션, 일러스트레이션, 디지털 아트, 문예창작 등의 전공학과를 갖추고 있다. 강익중이 이 학교를 택한 것은 매우 단순한 동기에서였다. 학교의 명성이 문제가 아니었다. 뉴욕 시내에 소재하고 있어 공부하면서 학비 버는 일을 병행할 수 있을 거라는 생각이 우선이었다. 그만큼 돈 버는 일은 그에게 절박한 과제였다.

그렇게 일에 치여도 학교에 가면 한국 학교에서의 분위기와 사뭇 다른 분위기에 새로운 의욕이 솟곤 했다. 대학원 첫 수업 시간에 담당 교수가 "익중 군, 즐길 만한가?(Ik-Joong, Are you enjoying?)" 하고 물었을 때 그는 매우 신선한 충격을 받았다. 한국에서 교수나 선배들이 "요즘 고민 좀 하나?" 하고 묻던 것과는 극명하게 대비되는 질문이었기 때문이다. 한국에서는 예술작품이 고뇌하고 괴로워해야 생산되는, 뭔가 비장한 것이었는데, 미국에서는 좋아하고 몰두하노라면 만들어지는, 상당히 즐거운 것이었다. 이런 미국적인 가치관은 그의 낙천적이고 긍정적인 성격에 금세 녹아들어 그의 잠재력을 자극하는 훌륭한 촉진제가 됐다. 다만, 돈을 벌어야 하는 현실 때문에 그런 자극을 작품으로 승화시킬 시간이 절대적으로 부족한 게 문제였다.

사실 시간 문제는 당시 그가 당면한 가장 크고 절박한 문제였다. 도대체 그림을 그릴 시간이 있어야 예술가가 되든 말든 할 것이 아닌가? 머나먼 땅 뉴욕까지 와서 학비와 생활비를 버느라 모든 시간을 다 쏟고 있으니 그림 그릴 짬을 낸다는 것은 언감생심 꿈도 꾸기 어려운 형편이었다. 이렇게 현실에 치여 결국 어릴 때부터 소중하게 가꿔온 꿈을 포기해야만 한다면 도대체 유학은 무엇 때문에 왔단 말인가? 강익중은 초조한 마음과 답답한 마음에 자꾸 지쳐갔다.

하지만 워낙 낙천적이고 긍정적인 성격을 타고난 그는 자신의 일과를 하나하나 꼼꼼히 되짚어보았다. 어느 틈에선가는 그림 그릴 시간을 뽑아낼 수 있지 않겠는가 하는 생각을 버릴 수가 없었다. 그렇게 이리저리 일과를 뜯어본 결과 일하느라 지하철을 타고 오가는 시간이 아무 것도 하지 않는 자유시간이라는 사실에 눈이 번쩍 뜨였다. 엄밀히 말해 그 시간을 자유시간이라 할 수는 없었지만, 어쨌든 마음먹기에 따라 그림 그리는 시간으로 활용하는 것이 전혀 불가능해 보이지 않았다. 어떻게 하면 달리는 지하철 안에서 그림을 그릴 수 있을까?

그 고민 끝에 나온 것이 유명한 그의 '3×3인치' 그림이다. 3인

기숙사 자기 방에서 3인치 그림을 작업 중인 강익중. 1985년 1월

치는 7.62센티미터. 한 손으로 그러잡을 수 있고 다른 손으로 그 위에 그림을 그릴 수 있는 맞춤한 사이즈다. 지하철 안에서 이젤을 펼쳐놓고 그림을 그린다는 것은 현실적으로 불가능한 일이므로 이렇게 작은 캔버스를 여러 개 만들어 주머니에 넣고 다니며 그린다면 어쨌든 그 시간만큼은 그림에 전념할 수 있겠다는 생각이 들었다.

사실 이렇게 작은 그림은 완성도를 높이는 데 한계가 있으므로 과연 이것들을 전시회에 내걸 수 있을까 하는 문제에 대해서는 강익중도 자신이 없었다. 이때만 해도 강익중은 이 그림들을 모자이크처럼 모아 커다란 작품으로 승화시킬 생각을 하지 못했다. 하지만 당시의 그로서는 전시회에 내걸 수 있느냐 그렇지 못하냐를 따질 만큼 배부른 처지가 아니었다. 화가인 이상, 예술을 하겠다고 뉴욕에 온 이상, 그는 그림을 그려야 했고 그 방법 이외에 달리 대안이 없다면 그거라도 해야 했다. 예술은 다른 무엇이기 이전에 표현이었고, 표현할 수 없는 사람은 예술가가 아니었다. 자신의 처지가 아무리 어려워도 그걸 핑계로 표현의 작은 가능성마저 아예 포기해버린다면 그런 사람은 애당초 예술가가 될 자격이 없는 사람이었다.

이런 강익중의 집념은, 주변 사람들이 그의 작은 그림을 어떻게

위_무제Untitled
캔버스에 아크릴릭, 3"×3", 1985년, 3월
아래_무제Untitled
캔버스에 혼합재료, 3"×3", 1985년, 5월

위_무제Untitled
캔버스에 아크릴릭, 3"×3", 1985년, 6월
아래_무제Untitled
캔버스에 혼합재료, 3"×3", 1985년, 7월

평가하든, 흔들리는 지하철 안에서 그리고 또 그리는 창작의 불길로 타올랐다. '위기는 기회'라는 말이 있듯이 악조건은 때로 그 어떤 좋은 조건보다 나은 조건일 수 있다. 창의적이고 창조적인 사람에게는 말이다. 세계 유수의 여러 미술관과 빌딩을 뒤덮을 강익중의 '3×3인치' 그림은 그렇게 남다른 악조건으로 인해 탄생한 '하늘의 선물'이었다.

이처럼 획기적인 작품의 제작에 착수했지만, 그는 무명작가였고 그의 시도가 얼마나 가치가 있는지 판단해줄 뉴욕의 미술인은 주위에 아무도 없었다. 작품은 꾸준히 제작됐고 그렇게 시간은 계속 흘러갔다. 그러다가 예상하지 못했던 곳에서 빛이 비쳐왔다. 뉴욕의 가장 영향력 있는 대안신문인 『빌리지 보이스』가 1990년 12월 11일자에 그의 전시를 대대적으로 보도한 것이다. 퓰리처상을 세 차례나 수상한 이 신문은 무엇보다 뉴욕의 문화현상에 대한 심층취재로 이름이 높았는데, 문화에 대한 그런 관심 덕에 강익중과 같은 무명작가가 한 페이지에 걸쳐 대대적으로 소개될 수 있었다.

『빌리지 보이스』가 취재한 그의 전시는 뉴저지 몽클레어 대학 갤러리에서 열린 개인전이었다. 몽클레어 대학 교수 겸 갤러리 관장인

무제 Untitled
캔버스에 아크릴릭, 3"×3", 1988년 3월

한 달간의 실연One Month Living Performance
투 투 로 갤러리, 뉴욕, 1986년 2월

한 달간의 실연One Month Living Performance
투 투 로 갤러리, 뉴욕, 1986년 1월

로렌조 페이스가 직접 기획해 열어준 전시였다. 화가이기도 한 로렌조 페이스는 1985년 롱아일랜드 대학 갤러리에서 열린 그의 전시를 보고 1986년 뉴욕의 투 투 로 갤러리에서 전시를 열어준 적이 있었는데, 몽클레어 대학 교수 겸 갤러리 관장으로 가게 되자 다시 한 번 그에게 전시를 요청했던 것이다. 롱아일랜드 대학 갤러리의 전시는 강익중의 기숙사 룸메이트였던 미국인 친구가 "희한한 작품을 하는 친구가 있으니 한 번 보라"고 롱아일랜드 대학 미술대 교수에게 얘기해 이루어진 것이었다. 작은 인연이 다른 인연으로 이어져 마침내 그가

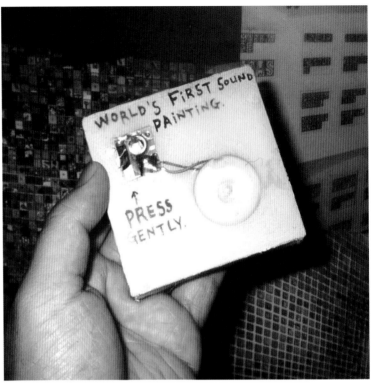

왼쪽_ 사운드 페인팅의 뒷면, 3"×3",
1989년 3월
오른쪽_ 크리스마스 멜로디 카드에서
가져온 첫 번째 사운드 페인팅 First
Sound, 1988년 4월

뉴욕 화단에 본격적으로 이름이 알려지는 데까지 이르게 된 것이다.

몽클레어 대학 전시는 1990년 11월 2일부터 12월 15일까지 '소리 그림 Ssound Paintingss'이라는 타이틀 아래 열렸다. '소리 그림'이란 표제가 붙은 것은 작품 일부에 미니 스피커를 설치해 팝음악, 한국 전통음악, 거리의 소음, 파도 소리 등이 동시에 흘러나오게 했기 때문이다.

강익중은 이 전시를 위해 한 달 동안 설치에 매달렸다. 벽을 세우고 그림 7천 개를 붙였는데, 조수도 없고 사람을 살 수도 없어 혼자 모든 것을 다 해결해야 했다. 맨해튼의 미술계 주요 인사 가운데 누가 이 시골 학교까지 와서 내 그림을 봐줄까 싶었지만, 그래도 누가 됐든 전시장을 찾을 사람들을 위해 그는 최선을 다해 작품을 설치했다.

그렇게 애써 설치를 끝낸 며칠 뒤 화랑에서 일하는 흑인 할머니가 그를 붙잡고 말했다. 며칠 전 '빌리지 뉴스'에서 기자가 다녀갔다

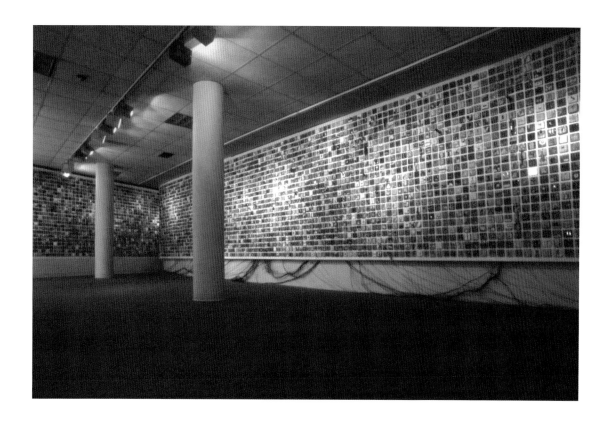

사운드 페인팅Ssound Paintingss
메인 갤러리, 몽클레어 주립대학,
몽클레어, 뉴저지, 1990년 1월

는 것이다. '빌리지 보이스'라면 모를까, '빌리지 뉴스'라는 말에 그
는 알겠다, 고맙다, 하고 그냥 지나쳤다. 그래도 혹시나 싶어 주변 사
람들에게 '빌리지 보이스'가 아닐까 하고 물어보았다. 막연하나마 기
대가 생긴 것이다. 그들로부터 돌아온 답은 "그 유력지에서 왜 너 같
은 무명작가의 전시를 취재하겠느냐?"였다. 강익중은 다음날 가판대
에 나가보았다. '빌리지 보이스'를 들어보니 놀랍게도 한 페이지 전
체를 할애해 자신의 전시를 소개하고 있었다. 기사를 쓴 이는 '빌리
지 보이스'의 수석 미술비평가인 알렌 레이븐이었다. 할머니가 신문
이름을 착각해 '빌리지 뉴스'라고 말했던 것이다.

　　레이븐은 그 기사에서 "강익중은 세상을 체계적으로 흡수하고
찍어내는 팝 아티스트의 왕성한 식욕을 갖고 있다"며 "그의 작품이
드러내 보이는 끝없는 욕망은 이 물리적인 세계, 그 쾌락과 실재를
향한 그만의 독특한 열정으로부터 뿜어져 나온다"고 평했다. 작지만

그것들이 모여 무한히 증식해나가는 모습이 레이븐에게 강렬한 인상을 준 것이다. 사실 이 '증식의 표정'은 그의 작품을 대하는 이들이 가장 우선적으로 받게 되는 첫인상이다. 한국계 미국인 화가 바이런 킴도 그의 작품이 지닌 이런 특질을 바이러스에 빗대 평가한 바 있다.

"강익중의 회화는 바이러스다. 그는 그것을 어디서나 생산한다. 그러므로 상상해보라. 당신은 그것들을 아무데서나 만나게 될지 모른다."

이 무한 증식의 압도적인 기세는 그러나 작고 소소한 세계들의 집합으로 이뤄진 것이다. 강렬한 첫인상 뒤에 관객은 그 작은 세계 하나하나가 주는 소소한 일상의 메시지, 혹은 그에 기초한 화가의 단편적인 생각들을 접하게 된다. 그것은 대부분 그리 대단할 것도 유난할 것도 없는 삶의 표정들이다. 일기 같은 것이다. 세계는 거대하지만, 그것은 이런 작은 일상의 단편들이 모이고 겹쳐 구성된 총체. 그 작은 파편들을 하나하나 음미해보는 것은 자연스레 우리의 삶을 거울로 들여다보는 듯 친근한 풍경이 된다.

그 풍경 속에서 배가 떠다니고, 비행기가 날아가고, 물고기가 헤엄을 친다. 휴대전화를 받는 사람이 있는가 하면, 보디빌더가 근육을 자랑하고, 수영복을 입은 여인이 엎드려 파란 하늘을 응시한다. 파도치는 저 멀리 외로운 섬이 떠 있고, 풍향계의 바람개비가 돌아간다. 누구나 한 번 이상은 보았을 친근하고 익숙한 풍경들이다. 그 수많은 풍경들 사이에 작은 로봇에서부터 배지, 노리개 매듭, 파이프, 전기 코드, 마리아상 따위의 자잘한 오브제가 붙은 작품들도 있다. 이런 평범한 오브제들로 인해 그의 작품은 더욱 풍부한 일상의 표정을 지니게 된다. 그가 미국에 가서 낯설고 새롭게 느낀 오브제들과 한국에서 늘 익숙하게 보고 즐기던 오브제들이 뒤죽박죽 혼재되어 있는데, 심지어 늘 눈길을 끌던 집안의 가구 다리 하나를 잘라 화포에 붙이기도 했다. 그의 아내가 전시장에서 그 다리를 발견하고는 가구의 '불구' 사실에 경악했다는 후일담도 있다. 강익중의 '만다라'가 지닌 일상의 풍부한 표정은 이렇듯 일상의 희로애락으로부터 해탈의 경지에까지 이른다.

워낙 다채로운 이미지가 수없이 펼쳐지다 보니 때론 이미지보다

글이 적힌 작품이 먼저 눈에 들어오기도 한다. "그만 불 끄고 자자"는 글귀는, 강익중이 그림을 그리던 어느 날, 그날의 마지막 작품에 적어 넣은 글귀임을 알 수 있다. 스스럼없이 던져진 그 말투에서 예술과 창조에 대한 그의 여유로운 마음가짐을 엿볼 수 있다. "오늘 푸르덴셜에 그림을 팔았다. 오늘밤에는 스시를 먹고 싶다"는 글귀는 예술가의 행복이 범부의 행복과 다를 바 없음을 보여준다. "그들은 명성을 위해 열심히 그리고 있다"는 문장과 "나는 나의 정신건강을 위해 그림을 그린다"는 문장에서는 예술의 진정한 가치에 대한 화가 나름의 뚜렷한 소신이 읽힌다.

무제 Untitled
캔버스에 아크릴릭, 3"×3", 1986년 6월

"어퍼 웨스트사이드의 크루아상 가게에서 천장이 무너져 내려 죽은 댄서를 위하여"라는 글귀가 쓰인 작품은 신문에서 접한 뉴스를 토대로 제작한 것이다. 푸른 꿈을 안고 뉴욕에 올라온 시골 출신의 댄서가 파트타임으로 일하던 가게의 건물이 무너져 내려 죽었다. 이 사건기사를 읽고 강익중은 미래에 희망을 투자한 젊은 예술가로서 진한 동병상련의 아픔을 느끼지 않을 수 없었다. 바로 이런 태도와 표현으로부터 우리는, 강익중의 작품이 삶의 좌표가 무엇인지 그때그때 더듬어보는 작가의 진솔한 몸짓 같은 것임을 알 수 있다.

어쨌든 이 전시 이후, 그리고 이 전시에 대한 빌리지 보이스의 보도 이후 강익중은 뉴욕 미술인들 사이에서 빠르게 눈길을 끌기 시작했다. 새롭게 부상하는 다른 작가들과도 안면이 트이고 주요 미술관의 큐레이터나 평론가 등 미술계를 움직이는 사람들과도 교류가 잦아졌다. 그로서는 보다 치열하게 작품에 임해야 할 이유가 생겼다. 의욕과 사기가 충천해진 만큼 꿈과 희망도 커졌다.

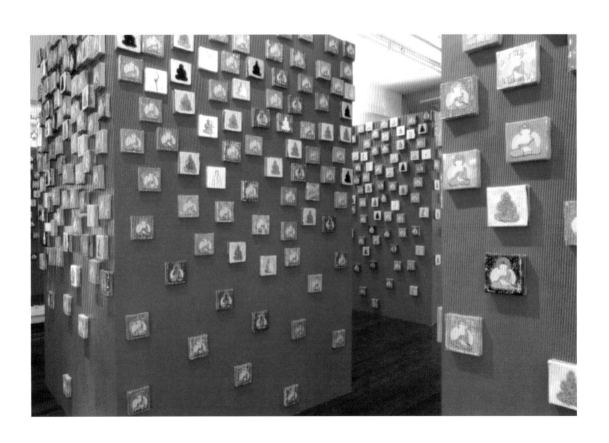

후원자들과 런치 클럽

뉴욕 미술계에 이름이 알려지기 시작하면서 강익중은 명석한 두뇌와 날카로운 안목으로 이름이 높았던 소장 전시기획자 탐 핑컬펄과도 친해지게 됐다. 강익중은 그를 통해 뉴욕의 주요 미술관 가운데 하나인 퀸스 미술관에서 개인전을 가질 수 있었고, 그의 부인 유지니 사이와 그의 상사인 린다 블럼버그와도 친해져 그들 모두의 전폭적인 후원을 받게 된다.

강익중이 탐과 처음 만난 것은, 평소 가깝게 지내던 중국계 미술가 빙 리가 야구 경기 표를 구해 함께 야구장에 가면서였다. 강익중의 작품에 대해 익히 알고 있던 탐은 직접 그와 이야기를 해보고는 그에 대해 큰 호감을 느꼈다. 탐은 자기 집으로 강익중을 초대하는 한편 당시 퀸스 미술관의 큐레이터로 있던 루이스 그라초스에게 강익중을 적극적으로 추천했다. 탐으로부터 강익중을 소개받은 루이스 그라초스는 다음날 곧장 강익중에게 전화를 걸어 개인전을 갖자고 요청해왔다. 강익중으로서는 뉴욕 화단에서 반드시 딛고 올라서야 할 사다리가 눈앞에 놓이는 것을 느낄 수 있었다. 탐은 뉴욕 시의 문화국장으로 있던 린다 블럼버그 밑에서 환경조형물 설치와 관련한 실무팀장 일을 맡고 있었다. 당시 린다는 문화국장으로 재직하면서 '1%법(Percent for Art: 신축 건축물의 건축비 1%에 해당하는 금액을 환경조형물 설치에 쓰도록 한 정책)'에 따른 제반 업무를 관장하는 일을 했다.

린다는 1970, 80년대 대안공간으로 유명한 PS1을 앨레나 헤이스와 함께 이끌었던 뉴욕 현대미술의 산 증인이다. PS1은 이제 뉴욕 현대미술관MoMA 산하의 아트센터가 되어 명망 있는 제도 기관으로 운영되고 있으나, 그 이전에는 실험적이고 창의적이며 혁신적인 창작자

왼쪽_영어를 배우는 부처Buddha Learning English
아시안 아메리칸 아트 센터, 뉴욕, 1992년 4월

들을 발굴하고 소개하는 톱클래스의 대안공간이었다. 백남준을 비롯해 데니스 오펜하임, 미켈란젤로 피스톨레토, 마이클 트레이시, 존 웨슬리 등 저명한 현대 미술가들이 이 대안공간에서 전시를 가졌다.

강익중의 작품으로부터 강렬한 인상을 받은 린다는 뉴욕시 문화국장 일을 마치고 샌프란시스코 '캡 스트리트 프로젝트'의 관장으로 가면서 거기서 그의 전시를 열어주었다. 그 후로 린다는 기회가 닿는 대로 강익중의 든든한 후원자 역할을 마다하지 않았다. 현재 린다는 미국 화랑협회 회장 일을 맡아보고 있고 탐은 퀸스 미술관 관장으로 재직하고 있다.

탐의 부인 유지니 사이는 중국계 미국인이다. 강익중과 처음 만났을 때는 뉴욕의 주요 현대미술관 가운데 하나인 휘트니 미술관에 큐레이터로 재직하고 있었다. 강익중의 예술이 보여주는 '비빔밥의 미학'에 매료된 그녀는 휘트니미술관 챔피언 분관에서 '멀티플/다이얼로그, 백남준과 강익중'전을 기획해 진행했고, 휘트니 미술관 필립 모리스 분관에서 '8,490일의 기억'이라는 타이틀로 그의 개인전을 열어주었다. 유지니는 현재 PS1의 관장으로 재직 중이다.

이처럼 그의 작품에 깊은 관심과 이해를 보여주는 미술계의 실력자들이 생겨나면서 강익중은 보다 자신감을 갖고 자신의 작업에 매달릴 수 있었다. 제아무리 열심히 노력한다 해도 주변의 인정을 받지 못하면 예술가는 힘이 빠질 수밖에 없다. 죽고 난 다음에 신화로 남는 것은, 말이 쉽지 어떤 예술가도 그리 달가워할 운명은 아니다. 예술가는 적절한 시기에 자신의 작품을 알아주는 안목들을 만나야 잠재된 재능을 효과적으로 개발하고 분출할 수 있다. 그것이 최선이다. 그런 점에서 강익중은 그런 행운이 함께 한 예술가라 할 수 있다. 필요한 때 필요한 사람들이 그의 진면목을 발견하고 그의 지지자로 나서준 것이다.

이들 지지자들의 배려로 갖게 된 전시 가운데 퀸스 미술관 전시와 캡 스트리트 프로젝트의 전시를 지상으로나마 잠시 돌아보자. 유지니 사이가 기획한 휘트니 미술관 전시들은 뒷장에서 따로 살핀다.

1992년 2월에 열린 강익중의 퀸스 미술관 전시는 7,000개의 3×3인치 그림으로 구성되었다. 기획자인 루이스 그라초스는 강익중의 작품이 드러내 보이는 독특한 유머와 아이러니를 높이 샀다. 그것은,

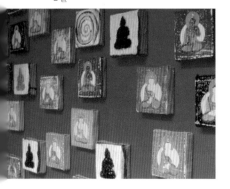

영어를 배우는 부처Buddha Learning English
아시안 아메리칸 아트 센터, 뉴욕, 1992년
2월

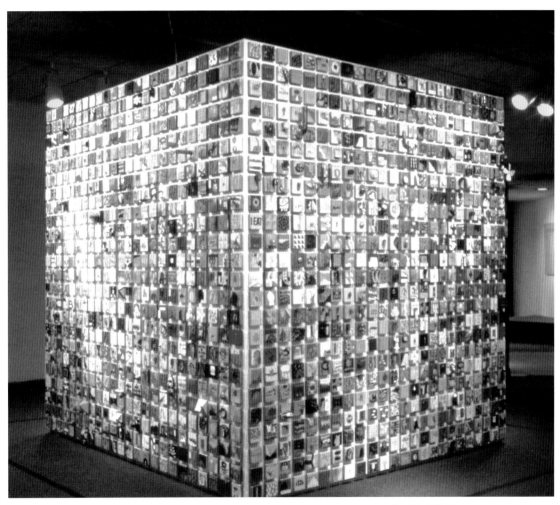

Ik-Joong Kang
3×3, 퀸스 미술관, 뉴욕, 1992년 1월

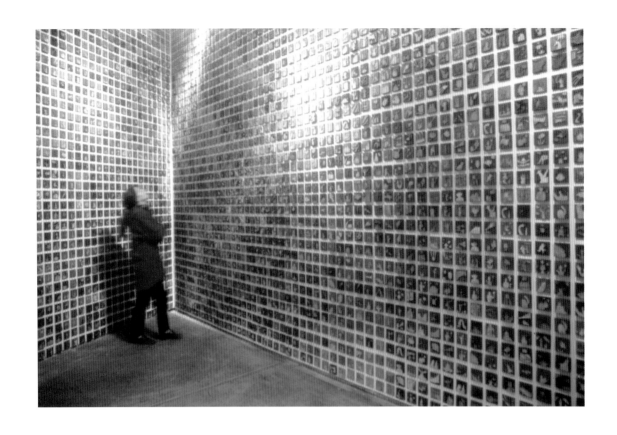

모든 것을 던지고 더해라Throw Everything
Together and Add
캡 스트리트 프로젝트, 1만 8천여 점의
작품, 샌프란시스코, 캘리포니아, 1994년
4월

이를테면 어린아이가 만화를 그리듯 탱크를 그려놓고 그 위에 "뉴욕
에서 태어나다"라고 쓰거나, "전쟁" "우리는 타이슨을 좋아한다"라
고 쓴 데서 느끼게 되는 것과 같은 미묘한 뉘앙스의 산물이었다. "나
를 믿어요, 나는 당신을 임신시키지 않을 거예요"나 "임신했다고요?
우리가 도울 수 있어요" 같은 지하철 공익광고에서 따온 문구도 이를
일상적으로 보던 뉴요커들에게 새삼스러운 느낌으로 다가왔다.

　　이 전시를 취재한 『뉴욕 뉴스데이』와의 인터뷰에서 강익중은 이
런 작고 사소한 문구들과 이미지들, 그리고 그것이 이루는 세계가 결
국 세상을 보는 창이자 시간의 흔적이라고 말했다.

　　"이것은 세상을 보는 나의 창이다. 하나의 은유로 산이라 이야기
할 수도 있겠다. 미래를 보기 위해 나는 매일 산에 오른다. 산에 오르
면 내가 올라야 할 또 다른 산이 보인다."

"이 모든 작은 사각형들은 시간의 흔적을 지니고 있다. (이 사각형들을 통해) 나는 시간이 어떻게 지나가는지 알 수 있다."

매 순간 세상을 보고 그 기억을 흔적으로 남기는 게 그의 작업이라면, "내 그림은 기억하는 데 좋다"라는 문구가 쓰인 그의 작품은 그의 생각과 관점을 집약한 작품이라고 할 수 있겠다. 이렇게 무수히 많은 숫자의 작품을 그리려면 그만큼 많은 아이디어가 필요할 터이다. 그렇다고 그는 아이디어를 짜내지 않는다. 그는 자신의 전시를 취재하러 온 『뉴욕 뉴스데이』의 기자 에스더 아이브럼에게 "아이디어가 나를 따르도록 한다"고 말했다.

"나는 아이디어가 나의 마음이 아니라 공중에 떠다니는 것이라고 믿는다. 나는 그저 내 마음을 열고 아이디어가 나를 따르도록 할 뿐이다."

샌프란시스코의 캡 스트리트 프로젝트는 1983년에 세워진 대안 공간이다. 처음 세워진 곳의 거리 이름을 따 캡 스트리트Capp Street 프로젝트로 부르게 됐는데, 1994년 세컨드 스트리트로 이사를 가서도 이 이름을 계속 사용했다. 캡 스트리트 프로젝트는 미국 서부 지역의 대안공간들 가운데 가장 인상적인 활동을 펼쳐온 공간의 하나다. 강익중은 1994년 1월 이 대안공간의 재개관전에 도널드 립스키, 오클랜드 하워드와 함께 초대됐다. 앞에서 언급했듯이 린다 블럼버그가 이곳의 관장에 취임하면서 그를 초대한 것이다. 이 대안공간에는 작가들이 작품을 설치할 동안 기숙할 수 있는 아파트가 딸려 있었다. 보통 3개월의 레지던시 프로그램을 제공했는데, 강익중 역시 이곳에 머물며 작품을 설치했다.

캡 스트리트 프로젝트에는 2개 층에 세 개의 전시공간이 있었다. 강익중은 이 가운데 1층 입구에서 곧장 이어지는 첫 번째 공간을 배정받았다. 강익중은 여기에 세 면으로 구성된 가설물을 세워 모두 1만 8,000여 점의 작품을 부착했다. 갤러리에 설치된 스피커에서는 "추문을 일으키는 정체성scandalous identity" "부동산 개발realestate development" 등 강익중이 신문 등에서 발췌한 문구들을 읽는 소리가 흘러나왔다. '모든 것을 던지고 더해라Throw everything together and add'라는 전시 타이틀에 걸맞게 세 벽면이 바닥부터 천장까지 작은 그림들로 가득 차 보는 이들을 압도했다. 작품의 이런 인상과 관련해 샌프란시스코

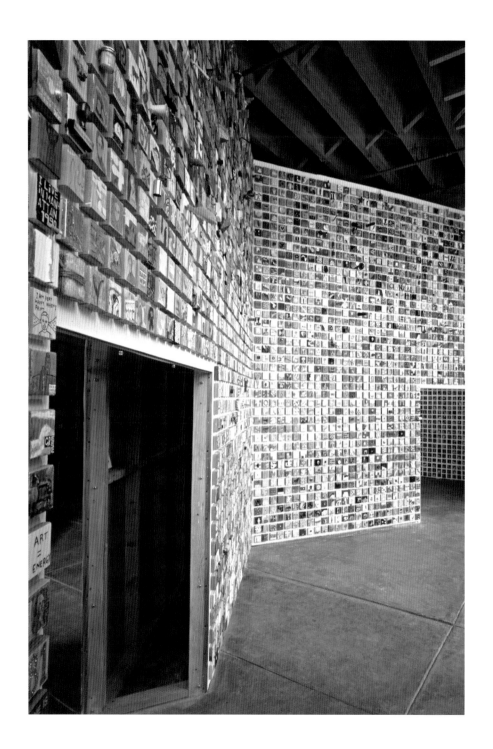

크로니클의 평론가 케네스 베이커Kenneth Baker는 "작품 하나하나를 놓고 보면 그다지 대단하게 느껴지지 않을지 모르나, 집합적으로 대하게 되면 호기심과 유머, 열망, 기쁨 등의 감정과 느낌이 살아올라 정신의 풍부한 결을 경험하게 한다"고 평했다.

『샌프란시스코 크로니클』이나 『샌프란시스코 이그재미너』 등 이 지역의 유력지들은 캡 스트리트 프로젝트의 재개관전을 크게 소개하면서 세 작가 가운데 강익중에게 주로 초점을 맞췄는데, 샌프란시스코 이그재미너는 아예 "강익중이 모든 인기를 가로챘다"고 노골적으로 썼다. 샌프란시스코 이그재미너의 평론가 데이비드 보네티는 "강익중의 작품은 미국, 보다 엄밀히 말하면 뉴욕의 팝 문화로부터 빌린 이미지들과 문구들로 가득 차 있다"면서, "세속적이고, 거칠고, 시각적으로나 청각적으로 불협화음을 이루고, 때로 추해 보이기까지 하지만, 재미있고, 놀라울 정도로 풍부하고 충실하며, 도저히 멈출 수 없는 다이내미즘을 소유하고 있다"고 평가했다.

캡 스트리트 프로젝트의 전시는 샌프란시스코의 평단과 일반 미술 애호가들에게 신선한 충격을 주며 강익중의 이름을 또렷이 각인시켰고, 샌프란시스코를 넘어 LA 등 서부 지역의 미술관들과 미술인들이 그에게 관심을 갖는 계기가 됐다. 같은 해 샌프란시스코 국제공항의 벽면 설치작업 공모에 당선되고, 1996년 서부 지역의 대표적인 현대미술관인 로스앤젤레스 현대미술관MoCA에 작품이 소장된 것도 캡 스트리트 프로젝트 전시의 반향이 일정 부분 영향을 미친 것이라 할 수 있다.

큐레이터 등 미술관 관계자 외에 이 무렵 강익중이 동료작가로서 가까이 지낸 이들은 공교롭게도 대부분 중국인이었다. 지금은 뉴욕 화단에서 다들 잘나가는 작가들이 된 빙 리, 캔 추, 앨런 황, 토니 왕 등이 그들이다. 이들과 더불어 한국계인 바이런 김과도 가깝게 지냈다. 그는 이들과 어울려 '런치 클럽'을 만들었는데, 멤버들이 대부분 중국계인 데다 그의 작업실이 차이나타운 가장자리에 있어 값이 싸고 맛있는 중국식당이 주요 순례지가 됐다. 화요일마다 동료들과 어울려 식당을 찾아다니며 함께 먹고 마시고 왁자하게 떠들 때면 창작의 고독과 시름이 금세 날아가는 것 같았다. 워낙 중국음식을 좋아

왼쪽_모든 것을 던지고 더해라Throw Everything Together and Add
캡 스트리트 프로젝트, 1만 8천여 점의 작품, 샌프란시스코, 캘리포니아(휘트니 미술관 컬렉션), 1994년 5월

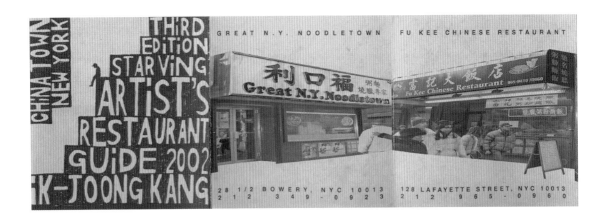

굶주리는 예술가를 위한 레스토랑 가이드
Restaurant Guide for Starving Artist
2002년 2월

하는 강익중은 모임이 파한 뒤 바이런 킴과 다른 음식점을 찾아 2차 점심을 갖기도 했다. 린다 블럼버그는 이처럼 강익중이 중국음식을 매우 좋아하는 사실을 알고, 중국음식에는 글루탐산나트륨이 많은 데 중독된 게 아닌가 싶다며 농담 반 진담 반 걱정을 해주었다.

지금도 그렇지만 뉴욕의 중국식당 음식 값은 매우 싼 편이다. 3 달러면 맛있고 푸짐한 음식을 내놓는 곳이 수두룩하다. 맛있고 싼 음식점을 찾는 일이 일상이 되면서 강익중은 특별히 마음에 드는 집을 사진으로 찍고 주소를 기록해 놓았다. 이 자료를 가지고 만든 게 『굶주리는 예술가를 위한 레스토랑 가이드』(1996년)다. 3×3인치 크기의 판형에 아코디언처럼 접었다 폈다 할 수 있는 이 가이드북은 가난한 예술가의 삶을 유머로 승화시켜 바라보게 한다.

1990년 무렵에 시작된 '런치 클럽'은 1998년경 해체됐다. 아니, 해체됐다기보다는 새로운 형태의 모임으로 진화했다. 아시안 아메리칸 미술가 연합회인 '고질라'로 거듭난 것이다. 모이면 그림 이야기는 고사하고 음식 이야기나 잡담만 늘어놓던 모임이 공식적인 미술인들의 모임으로 바뀌게 되니 강익중은 이에 적응하기가 쉽지 않았다. 예술인들이 모여서 세를 만들고 집단적인 입장을 천명하는 것을 좋아하지 않는 까닭에 그는 자연스레 발걸음을 끊고 더 이상 모임에 나가지 않았다. 시간이 흐르면서 멤버들도 대부분 유명해져서 점심 먹기 위해 모인다 해도 예전처럼 소박하고 허심탄회한 분위기를 갖기 어려웠다.

어쨌든 천성적으로 친구를 많이 사귀는 편이 아닌 그로서는 그래도 '런치 클럽' 사람들과 어울리면서 예술가로서의 동병상련을 나누고 작업에 대한 용기와 자극을 얻을 수 있었다. 젊은 예술가로서 잠재력을 인정받고 나름대로 유사한 경험을 공유한 이들 사이의 모임이었다는 점에서, 그 모임의 내용이 어떻든 강익중에게는 동질감과 소속감, 그리고 그로 인한 안정감을 느낄 수 있었던 공동체였다.

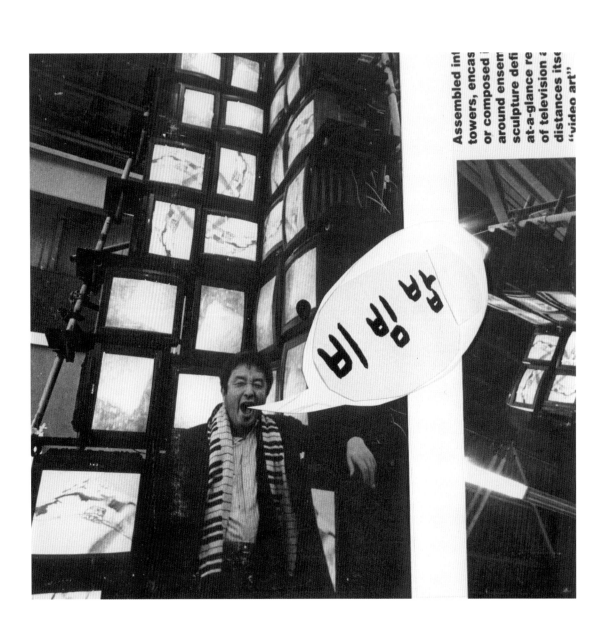

영원한 멘토 백남준, 마음의 안식처 김향안

강익중은 융통성이 뛰어나다. 작품을 제작할 때나 프로젝트를 진행할 때, 일이 막히면 무작정 처음 아이디어에 매달리는 게 아니라 과감히 딴 길로 돌아갈 줄 안다. 억지로 돌아가는 게 아니라 웃으며 돌아갈 줄 안다. 자신의 실수나 잘못을 마치 남이 한 것처럼 큭큭 웃으며 재미있게 이야기할 줄 안다. 이런 융통성이 그에게 남다른 통찰력과 상상력을 주었다. 아래의 글은 그의 그런 능력을 잘 보여주는 사례다.

볕이 드는 아침 창가엔 작은 우주가 있다.
행성이 된 먼지들은 오르고 내리고 다시 오른다.

자, 맘에 드는 한 놈 위에 사뿐히 올라타 볼까?
견우성 직녀성에 까마귀 떼 은하수.

땅에서 사람들은 만나고 헤어지고 다시 만나고
별이 된 우리들은 뜨고 지고 다시 오른다.

수금지화목토천해명에 사자 토끼 거문고.
아, 이제 출근해야지.
(강익중 '아침 창가', 2004)

스튜디오로 나서기 전 아침 창가에서 본 먼지의 운동이 이처럼 멋진 '우주 쇼', 나아가 삶의 관조로 서술될 수 있는 것은 세상의 본질

왼쪽_『아트 인 아메리카』에 실린 백남준의 사진으로 종이 콜라주. 1991년 2월

을 재빨리 꿰뚫어볼 줄 아는 그만의 통찰력과 상상력 덕이다. 이처럼 글로 남긴 경우가 아니라 하더라도 그와 대화를 나누노라면 툭툭 내뱉는 한두 마디 말에서 별처럼 빛나는 지혜가 느껴지곤 한다. 어쩌면 그는 한국인이 지닌 융통성의 가장 순기능적인 형태를 보여주는 예술가 가운데 한 사람이라 하겠다. 그 융통성은 뉴욕에서 일찌감치 터를 닦은 그의 대선배 백남준의 그것과 닮았다. 백남준은 자신의 창의력의 원천으로 한국인의 융통성을 든 바 있다.

이 융통성과 관련해 백남준은 자신이 목격한 제주도 무당의 굿 이야기를 즐겨 들려주었다. 칠성신을 모시는 이 무당이 굿을 하기 위해 가지고 온 준비물을 설치하다가 가장 중요한 것을 빠뜨리고 안 가져왔다는 사실을 알게 됐다. 바로 칠성신 위패였다. 신을 모셔야 김칫국이라도 마시지 신 없이 굿을 할 수는 없는 노릇이었다. 그런데도 이 무당은 당황해하지 않고 주위를 둘레둘레 살피더란다. 그리고는 한쪽에서 무엇인가를 발견하고 의기양양하게 들고 왔는데, 사람들이 쳐다보니 그건 다름 아닌 칠성사이다 병이었다. 이 병을 위패 모실 자리에 모시고 무당은 신나게 굿을 하더란다. 무당은 아무 탈 없이 굿을 잘 마쳤다.

이처럼 사이다 병이 신이 될 수 있다면, 텔레비전이 예술이 되는 것은 일도 아닐 것이다. 백남준의 이런 융통성은 한국의 비빔밥이 지닌 융통성과 곧잘 비교되곤 하는데, 이는 또 강익중의 예술이 지닌 융통성을 설명하는 중요한 수단이기도 하다. 작은 화포에 이미지와 글, 오브제로 일상의 사건과 기억을 표현해 그것을 커다란 하나로 섞어 만든 그의 예술은 누가 봐도 비빔밥의 정신을 생각나게 한다. 강익중은 자신이 추구하는 예술세계와 대선배 백남준의 예술세계가 이런 비빔밥 정신으로 상통하는 바가 있다고 보고 개인적으로 그를 알기 전부터 그에 대한 존경심과 더불어 진한 동질감을 느꼈다.

강익중이 백남준을 가까이서 처음 본 것은 1989년 봄 뉴욕 워싱턴 스퀘어 교회에서 열린 국악인 박상원의 연주회 때였다. 연주회가 끝나고 사람들이 모두 자리에서 일어나 연주장이 곧 조용해졌을 때였다. 사람들이 다 빠져나갔다 싶었는데 한 사람이 무대 쪽으로 다가갔다. 백남준이었다. 새로운 장난감을 본 어린아이처럼 백남준은 이 악기 저 악기를 손으로 만져보는가 싶더니 곧 두드리며 소리를 냈다. 구

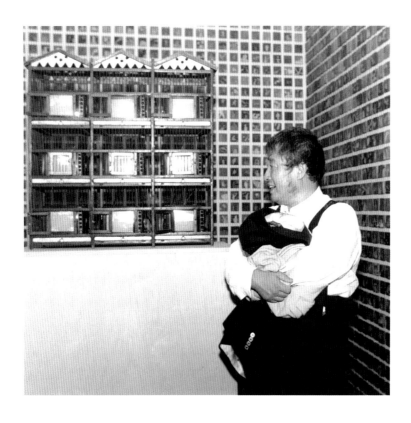

멀티플 / 다이얼로그 Multiple / Dialogue
백남준과 강익중, 휘트니 미술관 챔피언
분관, 코네티컷, 1994년 1월

부정한 자세로 어슬렁거리며 악기 사이를 오가는 그의 모습에서 강익중은 "아, 저 분이야말로 '호기심 천국'이구나!" 하는 생각을 했다고 한다. 그가 보기에 백남준이라는 천재를 만든 것은 다름 아닌 나이가 들도록 변하지 않는 호기심이었다.

강익중이 백남준과 처음으로 직접 대면한 것은 같은 해 10월 뉴욕 소호의 블럼 헬만 갤러리에서 열린 천안문 사태 관련자 돕기 뉴욕 미술가전 때였다. 전시 오프닝 날 사람들 사이에 섞여 있던 백남준이 강익중이 한국 사람인 줄 알고 다가왔다. 그러고는 생각지도 않는데 예술가로 살아가야 할 길에 대해 조언해 주었다.

"여행 많이 다녀. 그리고 그림 싸게 팔고. 파티에도 자주 나가야 돼. 알았지?"

백남준이 이런 귀띔을 해주고 지나가자 주위에 있던 다른 사람들이 곧 강익중에게 우르르 몰려왔다. 백남준이 도대체 무슨 이야기

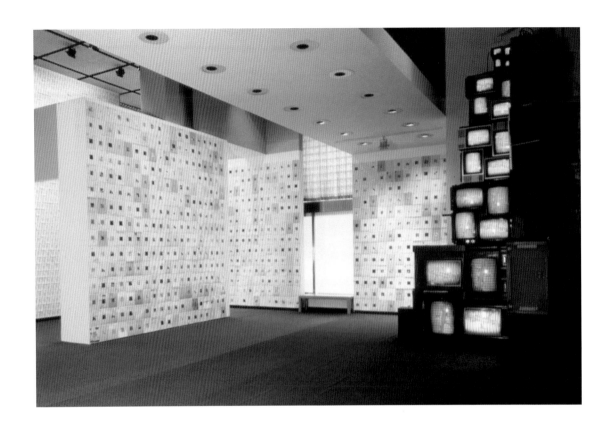

멀티플/다이얼로그Multiple/Dialogue
백남준과 강익중, 휘트니 미술관 챔피언
분관, 코네티컷, 1994년 6월

를 해주었느냐는 것이다. 전설적인 대가가 다정히 말을 건네고 지나
갔으니 강익중과 대체 어떤 사이인지 궁금해 했다. 초면임에도 한국
인이라는 사실을 알고는 선배로서 따뜻한 조언을 해준 것을 다른 외
국인들에게 설명하기는 쉽지 않았다. 어쨌든 이 만남을 계기로 강익
중은 백남준과 허물없이 지내는 사이가 됐다. 그 점을 돌아보면, 백남
준이 강익중에게 다가온 것은 단순히 한국인의 정에 이끌려서만이 아
니라 강익중에게 뭔가 인간적으로도 끌린 부분이 있었던 것 같다. 자
신의 젊은 시절 모습을 본 것 같은 그런 끌림 말이다.

　　이후 강익중은 백남준이 자신을 위해 여러 가지로 많은 배려를
해주고 있다는 사실을 이런저런 경로를 통해 알게 된다. 이를테면 백
남준의 작품을 다루고 있던 칼 솔웨이 화랑에 강익중 칭찬을 많이 해
줘 강익중에게 관심을 갖게 하거나, 만나는 한국 미술 관계자마다

"강익중을 아느냐, 유망한 작가다, 관심을 가져봐라"거나 "우리 익중이 잘 있냐?" 하고 이야기해 그의 인지도를 높여주었다. 백남준 선생이 어찌나 강익중 자랑을 했는지 한 독일인은 강익중에게 "아주 저명한 홍보 에이전트를 두었다"고 농을 건넬 정도였다.

백남준의 강익중에 대한 남다른 배려는 '멀티플/다이얼로그, 백남준과 강익중' 전 준비 과정에서도 뚜렷이 나타났다. 앞장에서도 언급했듯 유지니 사이가 기획한 이 전시는 1994년 7월 22일부터 9월 28일까지 코네티컷 주의 휘트니 미술관에서 열렸다. 2인전인 만큼 누구의 작품을 어디에 배치하느냐가 중요한 문제의 하나였다. 마침 백남준은 독일 뒤셀도르프에 있었고, 휘트니 미술관에서는 대가인 그의 의사를 먼저 확인하는 게 중요했다. 그런데 백남준이 마치 관계자들의 마음을 읽기라도 한 듯 때맞춰 팩스를 하나 보내왔다. 거기에는 이렇게 적혀 있었다.

"나는 아무래도 좋다. 강익중이 좋은 자리를 얻는 게 정말 중요하다(I am very flexible. It is very important that Ik-Joong has the better space.)"

이런 배려도 배려지만, 사실 강익중으로서는 백남준이 자신과 같은 애송이 작가와 2인전을 갖는 데 흔쾌히 동의해주었다는 게 무엇보다 고마웠다. 백남준으로서는 이 전시를 한다고 특별히 더 얻을 게 없었지만, 강익중으로서는 '백남준과 2인전을 한 작가'라는 매우 영예로운 타이틀을 얻을 수 있었기 때문이다.

'멀티플/다이얼로그, 백남준과 강익중' 전에 강익중은 2만 여 점의 3×3인치 작품을 설치했다. 백남준은 텔레비전 모니터를 피라미드처럼 쌓은 〈브이라미드V-yramid〉 등 세 개의 비디오 설치작품을 출품했다. 유지니 사이는 전시 서문에서 두 사람의 공통점을 비빔밥이라는 융통성이 충만한 한국 음식에 기대어 설명했다. 그 내용의 일부를 소개한다.

백남준과 강익중을 둘러싼 일상 속의 미국 대중문화는 그들 각각의 작품에서 이미지, 오브제 또는 사운드 등의 형태로 나타난다. 한국 태생의 이 두 이민 작가는 그들을 둘러싼 환경을 둘러보며 그 채택된 문화를 경

〈멀티플/다이얼로그〉 전시장 전경

이의 눈으로 끊임없이 주시한다. 이들의 관찰은 유사한 자기 변명조의 유머와 번뜩이는 재치를 보여준다. 방법적인 측면에서는 작은 기본단위의 반복적 배치를 통해 커다란 전체를 형성하는 공통점이 있다. 백남준은 크고 작은 TV 모니터들을 다양한 배열방식으로 잔뜩 쌓아올리는 데 반해 강익중은 손바닥 만 한 크기의 캔버스(3×3인치)를 격자 모양으로 정렬시킨다. 두 작가 모두 '다다익선多多益善'이라는 옛말을 인용하는 한편, 특히 기본단위의 수량數量을 크게 증가시킴으로써 현대사회의 거대한 획일성을 포착하는 점이 두드러진다. 비빔밥의 특성을 통해 강익중, 백남준의 미술을 유추해본 결과, 기본 단위구조는 불변하는 요소로서 삶에서 추출된 다양한 이미지들에 유기적인 형태를 주는 역할을 한다. 한마디로 강익중과 백남준의 미술은 모든 재료를 넣고 혼합한 것이다.

유지니의 강조점을 좀 더 부연해 설명하자면, 강익중과 백남준의 공통점은 테크놀로지를 이용하는 부분이나 주제에 있지 않고, 텔레비전 모니터라는 기본 단위, 3×3인치 그림이라는 기본단위를 선택한 뒤 그것을 토대로 다양한 이미지와 오브제, 주제를 복합적으로 보여주는 방법에 있다는 것이다. 여기서 기본단위는 밥으로 기능하고 이미지와 오브제, 주제는 채소나 계란, 고기 따위의 재료와 고명으로 기능한다. 그것이 이리 섞이고 저리 섞이면서 비빔밥이 보여주는 융통성과 유연성을 드러낸다. 단순히 한국계라는 공통점을 넘어 그런 융통성을 가장 인상 깊게 보여주는 대표적인 예술가들이라는 점에서 유지니는 두 사람을 한데 묶을 생각을 했던 것이다. 이렇게 모든 것을 뒤섞을 수 있는 융통성은 개방적이고 다양한 문화를 만나면 더욱 풍부하고 풍성한 결과물을 낳는다. 『뉴욕 타임스』에 전시 리뷰를 기고한 비비안 레이너는 그런 점에서 "이 전시는 미국의 모든 것에 내재해 있는 다양성에 대한 경의다"라며 두 예술가의 성취를 높이 평가했다.

백남준은 2006년 1월 19일 마이애미의 아파트에서 별세했다. 화상 칼 솔웨이가 "가방에 내의 몇 벌과 책만 가득한 욕심 없는 여행자"라고 표현했던 백남준은 그렇게 표표히 세상을 등졌다. 그 선배를 그리워하면서 쓴 추모의 글에서 강익중은 30세기에 선생을 다시 만나고 싶다는 소망을 피력했다. 백남준이 남들보다 1,000년 앞을 생각하

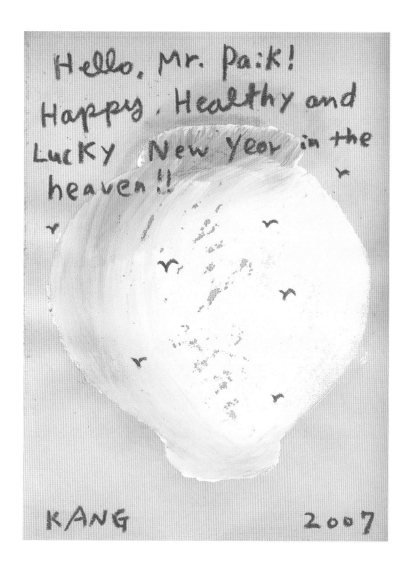

헬로, 백! Hello, Paik!
종이에 템페라와 크레용, 11"×17",
2007년

는 사람이라는 사실을 의식한 표현이었다.

언젠가 백 선생님을 모시고 월가의 금융인들과 저녁식사를 한 적이 있
다. 선생님이 월가에서 벌어지는 세세한 변화들에 대해 깊이 있게 말씀
하시자 모두들 신기해했다. 그러던 중 "30세기에는 세상이 어떻게 변
할까?"라는 질문을 던지셨다. 모인 사람들이 모두 번쩍 깨어났다. 그때

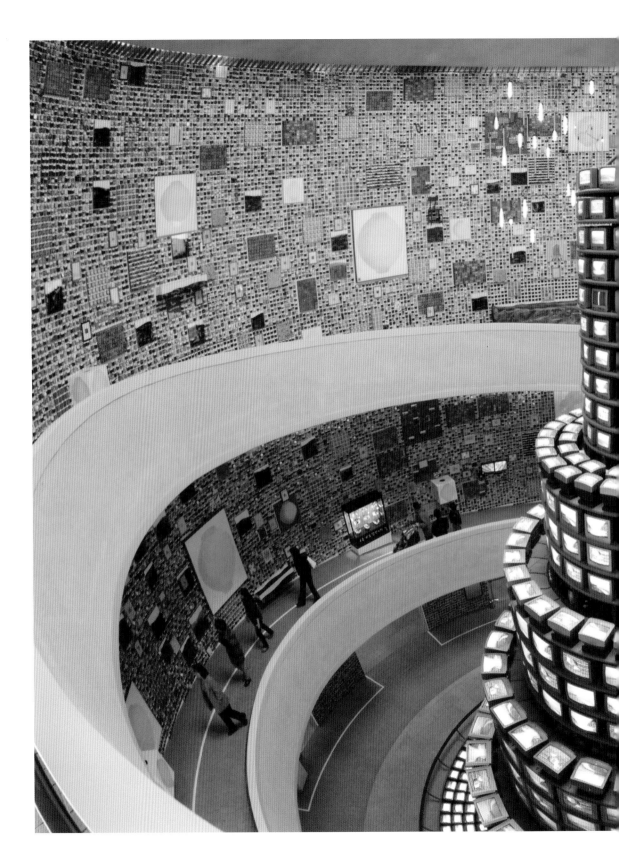

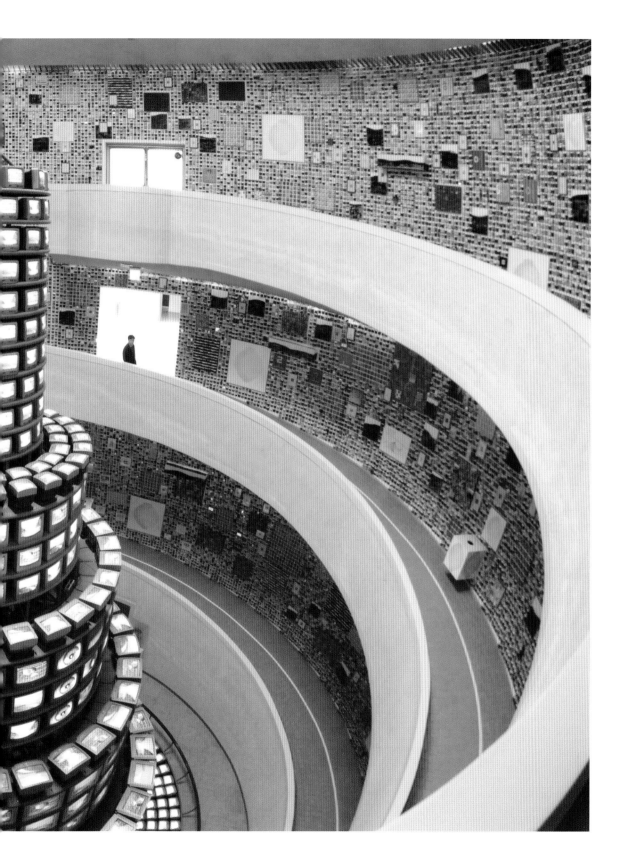

아이와 같이 씩 웃으시던 맑은 모습이 지금도 생생하다. '낮에도 별을 보는 분이구나'라고 그냥 혼자 생각했다.

백남준과의 인연은 그의 사후에도 계속되고 있다. 2009년 2월 6일부터 2010년 2월 7일까지 과천의 국립현대미술관에서 열리고 있는 '산을 오르다: 멀티플 다이얼로그 ∞'전이 그 인연의 아름다운 모습을 잘 보여주고 있다. 과천 국립현대미술관의 램프코어에는 백남준의 대표작 가운데 하나인 〈다다익선〉이 서 있다. 〈다다익선〉은 한국의 삼층석탑을 모티브로 해서 모두 1,003개의 모니터를 부착해 만든 설치물이다. 현재까지 세계에서 가장 큰 비디오 아트 작품으로 알려져 있다.

강익중은 이 작품이 서 있는 램프코어의 나선형 벽면에 모두 6만여 개의 작품을 붙였다. 작품의 타이틀은 〈삼라만상〉이다. 예의 3×3인치 작품을 필두로 달항아리를 주제로 한 보다 큰 그림 등 다양한 작품이 설치됐다. 바람소리와 물소리, 새소리까지 들리도록 음향 장치를 부착했고, 관객의 이미지가 모니터에 실시간으로 비치는 관객 참여형 작품도 동원했다.

전시의 성격은 본질적으로 강익중이 작고한 백남준에게 바치는 오마주다. 이는 백남준의 작품을 중심으로 강익중의 작품이 탑돌이하듯 돌고 있는 데서 그 성격이 잘 드러난다. 나선형으로 도는 램프코어 계단의 길이는 약 200m. 그 긴 길이만큼 벽에 붙은 작품들은 정성스러운 탑돌이의 면모를 드러내 보인다. 세상 어떤 탑돌이도 이만큼 수고롭지는 않을 그런 탑돌이다. 백남준에 대한 존경심이 뚝뚝 묻어나온다.

물론 이 탑돌이는 다른 시각에서 보면 산꼭대기까지 오르는 등정이다. 백남준이라는 거대한 산을 한 발자국 한 발자국 밟아 올라간 등정이다. 스승과 선배에 대한 진정한 존경은 그를 극복하는 것이다. '청출어람'하는 것이다. 그래서 우리는 이 작품을 통해 선배에게 오마주를 표하는 겸손한 후배의 모습과 더불어 또 하나의 거인으로 성장하고 있는 재능 있는 후배의 모습을 보게 된다.

작품의 제작 동기와 관련해 강익중은 이렇게 말했다.

백남준 선생님은 우리나라에서 다시 한 번 전시를 갖자고 말씀하셨다.

48, 49쪽
멀티플/다이얼로그 ∞ Multiple/Dialogue ∞
백남준과 강익중, 국립현대미술관,
램프코어, 2009년 2월

50

〈산을 오르다: 멀티플 다이얼로그 ∞〉는 고인이 되신 백 선생님과의 약속을 지키는 전시다. 개인적으로 많은 가르침을 주셨던 백 선생님께 바치는 작품이다.

이런 백남준에 이어 뉴욕에서 강익중에게 크게 마음의 의지가 되어 준 또 다른 어른이 수화 김환기의 부인 김향안 여사였다. 백남준이 예술가로서의 롤 모델 역할을 했다면, 김향안 여사는 그의 인간성과 예술가로서의 열정을 믿어주고 묵묵히 지켜봐준 진정한 후원자였다. 무슨 일을 해주어서가 아니라 누구보다 예술을 사랑하고 예술에 대해 잘 아는 어른이 남달리 그를 귀여워해주고 지켜봐주니 그게 큰 격려였다.

강익중은 김향안 여사를 통해 수화 김환기의 예술세계를 보다 잘 이해할 수 있었다. 물론 강익중은 1974년 작고한 수화와 직접 대면할 기회가 없었다. 하지만 그는 김향안 여사를 통해 수화의 드로잉과 일기를 꼼꼼히 살펴볼 수 있었고 수화의 삶과 예술에 대한 가장 생생한 증언을 들을 수 있었다. 김향안 여사는 멀리 여행을 떠날 때 수화의 드로잉과 일기를 꼭 들고 다녔다고 한다. 뉴욕 집에 놓고 가는 것을 불안해했다는 것이다. 한번은 그것을 다 강익중에게 맡겼는데, 그러고서는 마음이 놓였는지 나중에 강익중이 돌려드릴 때까지 맡긴 것을 까맣게 잊고 있었다고 한다. 그때 수화의 드로잉과 일기를 살펴보면서 강익중은 수화의 몰입과 집중에 탄복했다. 끼적이다 만 그림에도 수화의 집념이 절절히 녹아 있었다. 일기를 읽노라면 수채화가 말랐다느니 그림이 덜 됐다느니 작업과 관련된 매우 단순한 기록 외엔 읽을 게 없었다. 끝없는 작업의 되새김질이었다. 거기서 강익중은 예술가의 자세와 태도에 대해 많은 암시를 받았다. 예술의 세계에서 그 어느 것도 작가의 뜨거운 열정과 진정성보다 더 밝고 숭고하게 빛나는 것은 없다는 확신을 갖게 된 것이다.

기록해 놓았으면 우리 근대미술을 이해하는 매우 중요한 단초가 되었을, 수화와 수화 주위의 작가들에 대한 김향안 여사의 증언 또한 강익중으로 하여금 수화에 대한 짙은 그리움을 갖게 했다. 아들 기호가 태어났을 때 아들의 이름에 김환기金煥基의 '터 기' 자를 넣은 것은 강익중이 이 무렵 수화로부터 받은 감화가 그만큼 컸기 때문이다.

무제 Untitled
캔버스에 아크릴릭, 3"×3", 1996년 2월

강익중이 김향안 여사와 알고 지내게 된 것은 1995년께부터다. 그가 좋아하는 선배화가 황인기가 그의 세 평짜리 작업실에 김향안 여사를 모시고 왔다. 앉을 의자도 없던 이 작은 작업실이 신기했는지 김향안 여사는 한동안 떠날 줄을 몰랐다. 이후 강익중을 매우 귀여워하게 된 김향안 여사는, 종내는 그가 전시나 프로젝트 등의 일로 뉴욕을 떠날 때 그 사실을 미리 알리지 않으면 불안해 할 정도로 그를 아꼈다.

김향안 여사도 백남준처럼 강익중에게 세 가지의 인생 지침을 주었다. 그 세 가지는 "아침을 꼭 먹어라, 팁을 많이 주어라, 기회와 유혹을 분간할 줄 알아라"였다. 김향안 여사의 요청으로 여사를 모시고 파리에 갔을 때 파리의 한 카페에서 그에게 준 조언이었다. 아침을 꼭 먹으라고 한 것은 몸이 약해지면 쉬운 길로만 가다가 넘어지기 때문이고, 팁을 많이 주라고 한 것은 일하는 사람 뒤에는 언제나 가족이 딸려 있다는 사실을 잊지 말아야 하기 때문이라고 했다. 김향안 여사

스스로 돈이 없으면 음식을 적게 먹을지언정 팁은 늘 두둑하게 주었기 때문에 파리의 식당에서는 오랜만에 김향안 여사가 들러도 종업원들이 '마담 킴'을 연발하며 반겼다. 마지막으로 기회와 유혹을 분간하는 방법과 관련해서는 자신에게만 이익이 되는지 민족과, 역사, 세계에 도움이 되는지를 놓고 보면 쉽게 분별이 된다고 했다.

강익중을 손자처럼 아끼던 김향안 여사는 2004년 2월 29일 뉴욕에서 세상을 떠났다. 독일에 출장 갔다가 부음을 들은 강익중은 뉴욕으로 돌아오자마자 켄시코 공원묘지의 묘소를 찾아갔다. 수화와 합장을 했기에 장소를 알고는 있었지만, 이전에 수화 묘소를 참배할 때마다 한 번에 제대로 찾아간 적이 없어 걱정을 했다. 마침 시간도 묘지 문을 거의 닫을 시간이었다. 마음속으로 "사모님!"만 외치고 차를 몰던 그는 그날만은 한 번에 정확히 묘소에 닿을 수 있었다. 절을 드리며 "사모님이 살아 계시구나" 하는 생각을 했다고 한다. 상을 받게 되면 강익중의 머리에 가장 먼저 떠오르는 사람이 김향안 여사다. 아래의 글은 강익중이 김향안 여사가 작고한 해 여사를 추모하며 쓴 글이다. 강익중에 대한 김향안 여사의 속 깊은 정과 이에 대한 강익중의 고마움을 잘 읽을 수 있다.

오늘, 화가 김향안 여사가 계신 곳을 다녀왔다. 뉴욕에서 북쪽으로 한 시간 거리에 있는 켄시코 공원묘지다. 채 마르지 않은 흙더미 위엔 노란 꽃 한 송이만이 외롭게 놓여 있었다.

김향안 여사를 처음 뵈었을 때 할머니라고 불렀다가 혼이 난 적이 있다. 벌써 8년 전 일이다. 그 후부터 나는 계속 사모님이라고 불렀다. 오늘같이 맑은 날이면 사모님은 책을 들고 댁 근처의 센트럴파크를 찾으셨다. 공원에는 언제나 뛰어노는 아이들과 지저귀는 새들의 소리가 있기 때문이다. 아이의 맑은 눈을 가지셨던 사모님은 어린아이들을 유난히 예뻐하셨다.

먼저 가신 수화 김환기 선생님과 함께 사용하셨던 맨해튼의 작업실은 30년이 지난 지금도 그대로다. 키 크신 수화 선생님에 맞추어 시멘트 블록이 받쳐진 높은 작업대, 끝마치지 못한 빈 캔버스들, 선생님이 손수 만들어주신 사모님의 작은 나무의자……. 주무시던 작은 방에는 오래된 흑백텔레비전과 여행가방, 쌓인 책들이 전부였다. 사모님은 언제

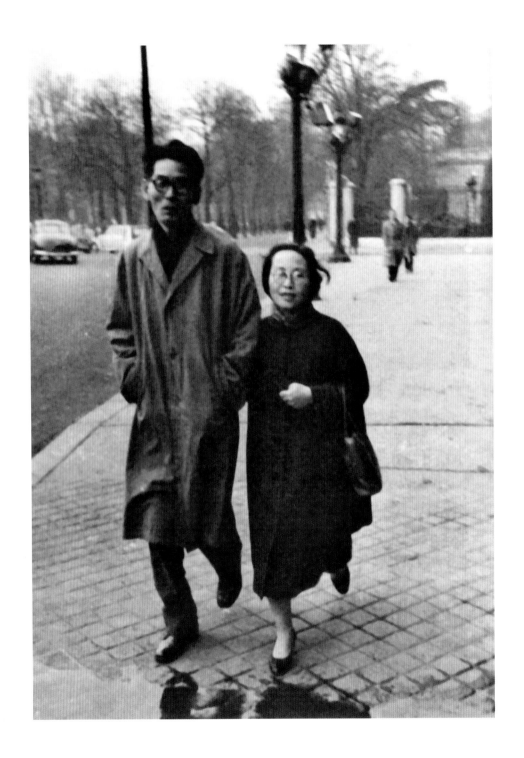

든 훌훌 털어버리고 우리 사는 곳을 떠날 준비를 하고 계셨다.

사모님을 모시고 파리에 다녀온 적이 있다.

"사모님 이상해요. 한 번도 뵌 적이 없는 수화 선생님 꿈을 다 꿨어요."

"그래? 나는 매일 꿔."

눈이 많이 쌓인 어느 날, 사모님과 함께 수화 선생님 묘소를 찾았다. 생전에 선생님께서 즐겨 피우시던 프랑스 담배 골루아즈를 준비하셨다.

"익중아, 네가 불을 붙이고 한 모금 빨아서 눈에 꽂아라."

"못하겠는데요."

"아니, 왜?"

"담배를 한 번도 입에 안 대봤거든요."

"미친놈."

사모님께서 깊이 빠시고 건네주셨다. 돌아오는 길에 내내 사모님은 마른기침을 하셨다.

오늘밤 사모님은 하늘의 별이 되어 30년을 기다리셨던 수화 선생님을 만나실 것이다. 창을 열고 건물 사이로 뉴욕의 밤하늘을 쳐다본다.

"사모님, 이제 어디서 무엇이 되어 다시 만나 뵐 수 있을까요?"

"에이 미친놈."

(강익중, "사모님", 2004)

왼쪽_김환기 화백과 김향안 여사, 파리, 1957년

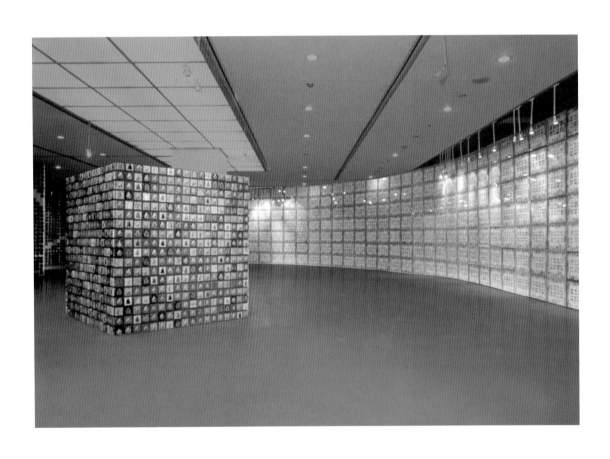

서울을 수놓은 작은 창들

　　강익중은 1996년 3월 20일에서 4월 20일까지 서울의 아트 스페이스 서울과 학고재, 조선일보 미술관 세 곳에서 대규모의 개인전을 가졌다. 백남준과 2인전을 갖는 등 뉴욕에서 나름대로 활발한 활동을 벌인 그였지만, 한국에서는 그때까지 한 번도 전시를 가진 적이 없어 그에 대한 인지도는 거의 없는 편이었다. 하지만 그의 서울 전시는 커다란 반향을 불러왔다. 그의 작은 그림들은 한국 관객들의 눈길을 금세 사로잡았다.

　　비빔밥의 나라 한국 관객들은 그의 예술이 지닌 '섞음의 미학'에 친근감을 느꼈고, 미국적이고 팝아트적인 요소들도 미국식 대중문화에 익숙한 한국인들에게는 그다지 낯선 것이 아니었다. 게다가 회화 7,000여 점 외에 목각작품, 드로잉, 초콜릿 작품, 큐브 작품 등 모두 5만 점 가까이 출품돼 세 곳의 전시를 다 둘러본 사람은 일단 그 엄청난 작품 수에 압도당했다. "강익중의 작품은 양이 질이라고 주장함으로써 질에 대한 성가신 질문을 피한다"는 바이런 킴의 지적처럼 이렇게 많은 숫자의 작품 앞에 서면 일단 수공업적인 방식으로 그 많은 양을 제작했다는 것 자체가 커다란 경이로 다가오게 된다.

　　그렇다고 작품 하나하나의 질이 떨어지는 것도 아니었다. 작품 하나하나를 놓고 보면 이렇게 많은 수의 작품을 생산했음에도 오히려 그 공력이 매우 가상하다는 인상을 주었다. 강익중이 치열하게 행한 매일의 투쟁이 작품 이곳저곳에서 보석같이 빛났다. 일상은 그 하나로는 작은 물방울일지 몰라도 그것이 모여 유장한 줄기를 이룰 때 우리는 일상으로 이뤄진 우리의 삶이 커다란 대해임을 깨닫게 된다. 강익중의 작품은 그렇게 이미지와 글자로 기록된 일상의 대해였고 그

왼쪽_모든 것을 던지고 더해라 Throw Everything Together and Add
조선일보 미술관, 서울, 한국, 1996년 9월

57

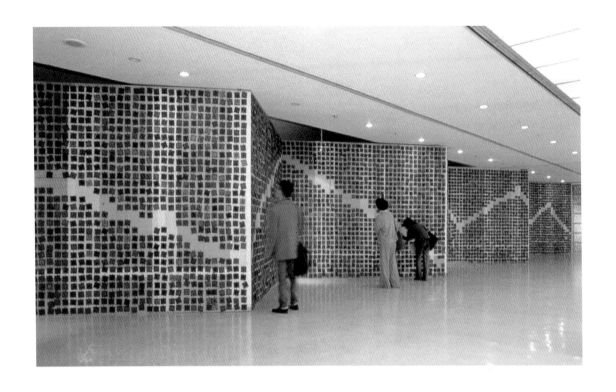

모든 것을 던지고 더해라Throw Everything
Together and Add
조선일보 미술관, 서울, 한국, 1996년
10월

앞에 선 이는 누구나 망망한 바다를 바라보는 듯한 전율을 느꼈다. 강
익중은 이 한 번의 전시로 한국의 미술인들과 미술애호가들에게 그
이름 석 자를 분명하게 각인시켰고 단숨에 주목 받는 작가의 반열에
오를 수 있었다.

강익중의 서울 전시는 아트 스페이스 서울의 개관 기념전으로
열렸다. 서울 소격동에 문을 연 아트 스페이스 서울은 서울 인사동
학고재 화랑의 현대미술 전용 공간으로, 당시 나는 그곳의 관장으로
있었다. 그동안 친구로서 강익중과 틈틈이 소식을 주고받아 그의 뉴
욕 활동에 대해 잘 알고 있던 나는 강익중 전을 개관 기념전으로 추
진했다.

그의 활동상과 역량에 비해 한국에서는 거의 무명에 가까워 전
시가 줄 재미와 충격이 크리라고 생각했고 기대는 적중했다. 결과적
으로 강익중 전은, 고미술 전문 화랑으로만 인식되어오던 학고재가
현대미술 분야에서도 나름의 잠재력을 갖고 있음을 미술계에 확고히

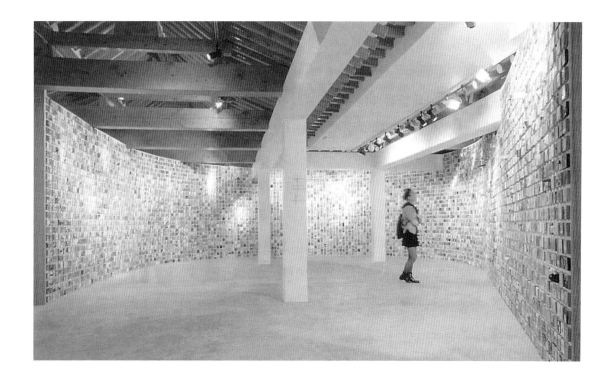

모든 것을 던지고 더해라Throw Everything Together and Add
아트 스페이스 서울, 서울, 한국, 1996년 10월

인식시킨 성공작이었다.

　필자와 학고재 우찬규 대표는 전시 준비를 위해 1995년 겨울 뉴욕으로 날아가 강익중의 작업실을 방문했다. 당시 작업실은 작은 편이었지만, 쌓인 작품들을 보고 있자니 그의 야망과 열정이 얼마나 큰지 한눈에 알 수 있었다. 그와 함께 그의 작업실로 가던 날의 소감을 나는 이렇게 적었다.

　12월의 뉴욕 추위는 대단했지만 강익중의 발걸음은 거침이 없었다. 12년 만의 화이트 크리스마스가 될 것 같다고 TV는 들떠 보도하고 있었고 그만큼 눈도 길가에 수북이 쌓여 있었다. 그런데도 그는 여전히 바쁜 걸음으로 사방을 살피며 쭉쭉 앞서나가고 있었다.
　집에서 작업실까지 걸어서 40분인데, 이 거리를 계절 가릴 것 없이 늘 걸어 다닌다고 그는 말했다. 몇 년 전 호호 할아버지가 다 된 옛 지리산 산사람(빨치산)과 함께 산을 타면서 여전히 산짐승같이 날랜 그의 모습

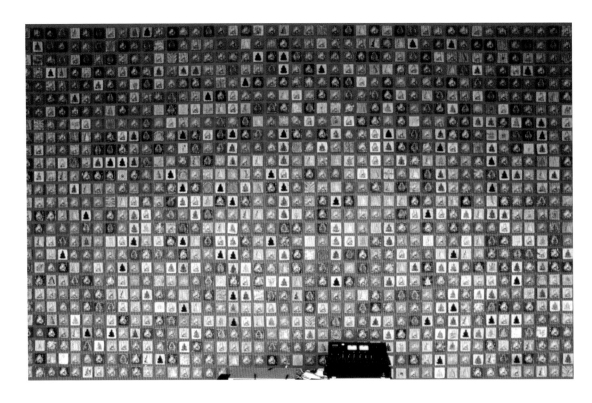

초콜릿을 먹는 부처Buddha Eating
Chocolate
리즈 메트로폴리탄 대학교, 리즈, 영국,
1996년 11월

에 감탄하던 일이 언뜻 떠올랐다. 그 산사람처럼 강익중은 뉴욕이라는
대도시를 능수능란하게 타고 있었다.

강익중은 그렇게 누비고 다니며 뉴욕을, 뉴요커를, 뉴요커의 일상을, 그
리고 뉴욕의 사물을 끝없이 살핀다고 했다. 그러니까 그에게 뉴욕은 일
종의 사냥터 같은 곳이다. 맹수에게 그의 사냥터가 그의 영원한 고향인
것처럼 뉴욕은 그의 영원한 사냥터이자 또 고향이다. 그는 그렇게 그곳
에 동화돼 있었다. 매일 사냥을 해야 먹고사는 동물은 알 것이다. 그렇
게 익숙하고, 지루할 정도로 낯익은 자신의 삶터가 사냥의 순간 얼마나
새롭고도 긴장감 넘치는 곳으로 변하는지 말이다.

(이주헌, '일상의 편린들, 그리고 그것들의 산' 중에서, 1996)

오른쪽_영어 벼 논과 영어를 배우는 부처
English Rice Field and Buddha Learning
English
리즈 메트로폴리탄 대학교, 리즈, 영국,
1996년 1월

서울에서 있을 전시 내용과 구성에 대해 그와 의논하고 한국으
로 돌아온 나는 한 달도 못 되어 영국으로 다시 출장을 떠났다. 리즈
에서 열리는 강익중의 새 전시를 보기 위해서였다. 리즈 메트로폴리

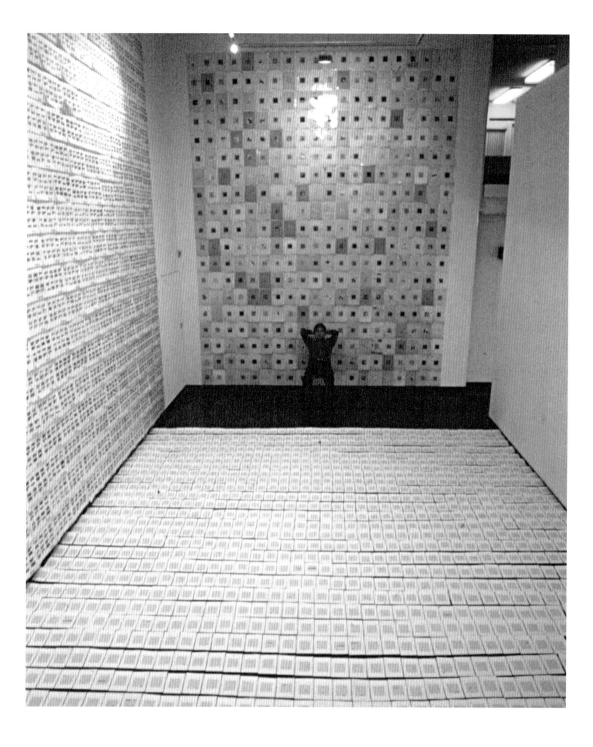

초콜릿을 먹는 부처Buddha Eating
Chocolate
리즈 메트로폴리탄 대학교, 리즈, 영국
(삼성 미술관 컬렉션), 1996년 1월

탄 대학교 갤러리에서 열린 이 전시의 타이틀은 '초콜릿을 먹는 부처'였다. 강익중이 당시 새롭게 시도하던 초콜릿 작품을 서울에서도 전시하기로 했기 때문에 이 작품들이 어떻게 제작되고 설치되는지, 또 관객들의 반응은 어떤지 살펴볼 필요가 있었다. 현장에서 보니 반응이 매우 뜨거웠다. 여러 언론사가 취재하러 왔을 뿐 아니라, BBC 방송의 경우 두 앵커가 강익중의 초콜릿 작품을 씹으며 뉴스를 마무리할 정도로 큰 호응이 있었다. 덕분에 서울로 돌아온 나는 자신감을 가지고 롯데제과에 협찬을 요청했다. 롯데제과는 흔쾌히 그 요청을 받아들여 3×3인치 초콜릿을 1만 점 가량 제작해 전시에 도움을 주었다.

강익중의 서울 전시는 아트 스페이스 서울에 회화를, 학고재에 목각 작품과 드로잉을, 조선일보 미술관에 초콜릿과 큐브 작품, 부다 페인팅을 선보이는 형식으로 진행됐다.

아트 스페이스 서울에 설치된 7,000여 점의 회화 작품 가운데 스피커가 장착된 2,000여 점은 천둥소리, 바람 소리 등 다양한 사운드

가 흘러나오는 사운드 페인팅이었다. 이 무렵 강익중의 3×3인치 회화들은 전시 될 때 예전 전시에 나온 작품들이 '재활용'되는 경우가 많았다. 물론 시간이 흐르면서 새로운 작품이 계속 더해져 뒤로 갈수록 전시 작품 숫자가 늘어났다. 하지만 어떤 전시든 이전에 그린 그림이 항상 다수의 자리를 차지했다. 이처럼 이전에 제작된 작품이 다수 등장해도 그의 전시는 처음 본 사람뿐 아니라 이전에 본 적이 있는 사람에게도 늘 새롭게 다가왔다. 수천 점의 그림이 한 번도 동일하게 배열된 적이 없고, 기왕의 전시를 꼼꼼히 보았다고 하는 이들도 그 많은 작품을 일일이 다 챙겨볼 수가 없어 볼 때마다 새로운 그림을 적잖이 대하게 되었기 때문이다. 그의 서울 전시를 보러 한국에 온 샌프란시스코 크로니클의 평론가 케네스 베이커는 그의 작품의 이런 성격을 지적하며 "서울에서 회화를 대하니 예전에 보지 못한 작품들이 갑자기 많이 보여 전혀 새로운 작업을 보는 것 같다"고 토로하기도 했다.

 이런 성격 탓에 그의 작품에 대해 글을 쓰는 평자는 자신의 눈에 잘 띈 작품 위주로 디테일을 소개하게 된다. 작품 전체의 내용을 조목조목 설명한다는 게 아예 불가능한 것이다. 일례로 당시 『주간조선』에 실린 전시 리뷰는 "내 똥은 다른 사람 것보다 굵다 My shit is thicker than others" 같은 유머러스한 영어 구절, 복福 자 밥그릇에 담긴 쌀밥 이미지, "동포여, 미국 너무 좋아하지 맙시다"라고 쓴 글귀 등을 더듬으며 '이국생활 10여 년이 넘는 작가의 편린'에 초점을 맞춰 내용을 서술했다. 그야말로 보는 사람 마음대로 보게 되는 그림이 강익중의 그림이라 하겠다.

 학고재에 전시된 목각 작품 1만여 점은 3×3인치 사이즈의 평면 부조 작품들이었다. 단순하고 일상적인 이미지가 실루엣 스타일의 부조로 형상화돼 있었고 거기에 파스텔조의 색채를 입혀 나무의 질감과 부드럽게 조화시켰다. 목각 부조 시리즈는 1991년부터 제작되었는데, 아버지가 당뇨병으로 시력을 상실하자 손으로 만져 느낄 수 있는 작품을 만들어 보내드리겠다는 효심에서 시작하게 된 것이다. 자유롭게 그릴 수 있는 회화에 비해 나무를 파 이미지를 만드는 목각부조 작업은 인내심과 집중력을 요구했다. 그런 까닭에 강익중 스스로 이 작업을 "아이디어를 청동으로 주조하는 일"이라고 언급하기도 했다. 팔만대장경의 인내와 수고 같은 것이 배어 있는 작품이다.

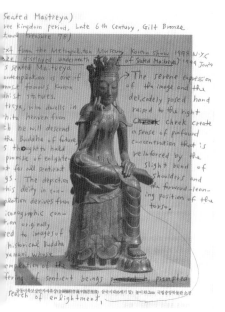

Seated Maitreya)
ee kingdom period, Late 6th Century, Gilt Bronze
tional Treasure 78)
xt from the Metropolitan Museum Korean Show 1998 N·Y·C
are displayed underneath of Seated Maitreya) 1998 Joon
s Seated Maitreya
ontemplation is one of
most famous Korean
dhist statues.
treya, who dwells in
hita Heaven from
ch he will descend
the Buddha of future
s thought to hold
promise of enlighten
at for all sentient
gs. The depiction
this deity in con-
plation derives from
iconographic conven-
tion originally
sed to images of
historical Buddha
yamuni whose
ontemplation of the
fering of sentient beings prompted, prompted
search of enlightment.

22,000 영단어 책에서From the 22,000
Vocabulary Book
종이에 컬러펜, 각 3"×3", 1992년 8월

자유로운 회화 작품에 비해 정성들여 새겨진 목각부조는 형태와 색채, 분위기가 서로 큰 차이가 없어 보다 균일하고 장식적인 인상을 주었다. 어쩌면 이때까지 제작된 강익중의 작품 가운데 가장 장식성이 높은 것이었다고 할 수 있다. 은은하고 잔잔한 나무 바탕색 위에 때로는 화사하게 때로는 수줍은 듯 펼쳐지는 이미지들은 말로 설명하기 쉽지 않은 독특한 매력과 품위가 있었다. 이 작품 가운데 상당수를 전시 뒤 로스앤젤레스 현대미술관에서 미술관 소장품으로 구입해 갔다.

학고재에는 목각 작품 외에 드로잉도 전시됐는데, 이 드로잉은 영어에 압박감을 느끼는 많은 이들의 마음을 사로잡았다. 강익중은 유학 초기에 그림 그리는 것 못지않게 영어 공부에도 정성을 쏟았다. 수업시간에 가능한 한 열심히 떠들었고 말을 할 수 있는 기회가 생기면 어느 틈이든 비집고 들어가 자신의 생각을 표현하려 애썼다. 주위에서 웬 동양 유학생이 저리도 떠드나 하는 눈빛을 보여도 개의치 않았다. 언어가 딸리면 자신의 능력을 제대로 인정받기 어려울 것이기에 강익중은 영어 공부에 아주 많은 에너지를 쏟았다. 틈이 날 때마다 GRE 참고서 등에 있는 단어들을 쓰며 외웠는데, 세월이 흐르니 그 종이가 엄청난 양으로 늘어났다. 영어단어를 빨간 펜으로 쓰고 한글 뜻풀이를 파란 펜으로 써서 미국 성조기를 생각나게 하는 그 단어 연습지들은 어느 순간부터 강익중에게 하나의 작품으로 인식되기 시작했다. 영어 단어에 대한 이런 접근은 영자 신문에 실린 단어들을 임의로 발췌해 개성적인 타이포그래피 형태로 드로잉하는 데까지 나아갔고 결국 학고재 전시장에 3천여 장의 드로잉으로 내걸렸다.

조선일보 미술관 전시는 무엇보다 후각을 강렬하게 자극함으로써 관객을 사로잡은 전시였다. 전시장에 들어선 관객들은 진동하는 초콜릿 냄새에 자기도 모르게 탄성을 질렀다. 전시장 벽을 장식한 3×3인치 사이즈의 초콜릿은 모두 8,490개. 강익중이 미국 유학을 떠나기 전까지 한국에 살았던 23년을 날수로 계산해 제작한 것이다. 초콜릿에는 미군 계급장이 부조로 찍혀 있었다. 이태원에서 자라난 탓에 미군의 존재를 늘 의식하며 살았던 그는 커서 그 시공간 자체가 한국의 현대사를 가장 핵심적이고 압축적인 이미지로 전달해주는 것임을 깨달았다. 개인의 기억과 역사의 기억을 일치시킨 이 작품은 그 달콤한 냄새에 싸여 역설적으로 지난 날 한국인들이 겪었던 가난과 고

난에 대해 생각하게 했다. 강익중은 이 같은 성장의 기억을 투명한 큐
브 작품으로도 보여주었는데, 큐브에는 몽당연필, 딱지에서부터 작은
하회탈이나 노리개까지 어린 시절의 기억을 상기시키는 오브제를 집
어넣었다. 그 숫자도 모두 8,490개였다.

 이 작품들 외에 부처님의 모습을 그린 3×3인치 그림 1,300여

22,000 영단어 책에서 From the 22,000
Vocabulary Book
종이에 컬러펜, 각 3"×3", 1992년 8월

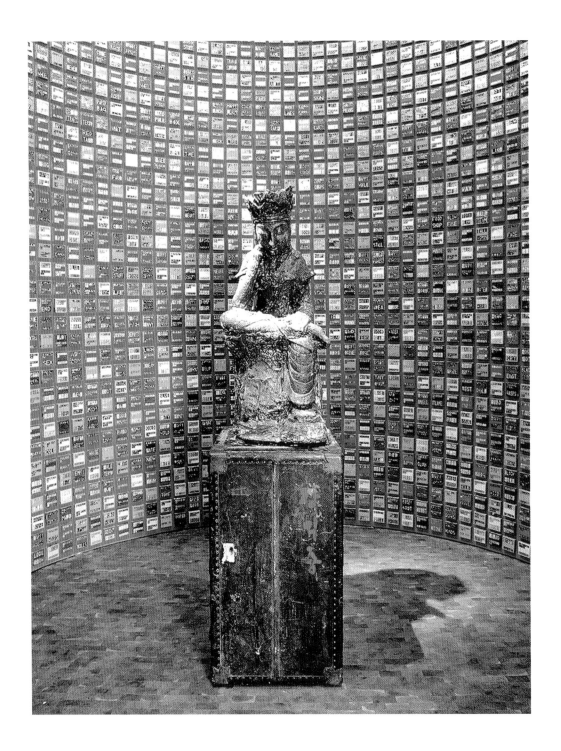

점이 조선일보 미술관에 설치됐다. 이들 작품의 일부에도 스피커가 달려 소리가 흘러나왔는데, 그 소리는 강익중이 GRE 참고서 등에서 뽑은 영어 단어들을 읽는 소리였다. '영어를 배우는 부처Buddha learning English'라는 제목에서 알 수 있듯 영어가 지니는 하중, 그리고 영어라는 언어에 실린 강대국 미국의 파워, 그런 현실을 인정하면서도 또 유연하게 현실의 벽을 넘나드는 동양의 정신이 묘하게 어울린 작품이었다.

강익중은 오랜만에 고국에 돌아와 가진 첫 전시에서 고국의 미술인들과 관객들에게 강렬한 인상을 남겼을 뿐 아니라 그 스스로도 새로운 영감과 자극을 받았다. 많은 한국 사람들이 그의 이름을 알게 되고 그의 작품에 친숙해지면서 그는 뉴욕 외에 서울이라는 또 다른 중요한 베이스캠프를 얻게 됐다. 사실 강익중이 뉴욕으로 간 지 10년이 넘도록 서울에서 전시를 가지지 않은 것은 뉴욕 활동이 서울에서 자리를 잡기 위한 하나의 수단으로 전락하는 것을 꺼렸기 때문이다. 그는 세계 미술의 중심무대라 할 수 있는 뉴욕에서 당당히 성공하고 싶었고 시쳇말로 '큰물'에서 놀고 싶었다. 뉴욕에서 웬만큼 자리를 잡지 않은 이상 서울로 돌아가 전시를 갖는 것은 자신의 의지를 약화시키는 계기가 될 수 있다고 생각했다.

누구에게나 고국의 품, 어머니의 품은 영원히 머물고 싶은 온기를 지니고 있지 않은가. 그만큼 '배수의 진'을 치고 10여 년 애를 쓴 끝에 강익중은 뉴욕에서 나름의 입지를 확고히 다졌고 마침내 떳떳이 한국에 돌아와 전시를 가질 수 있었다. 결과적으로 서울 전시는 그에게 새로운 지지자들과 후원자들을 안겨주고 그의 이력을 위한 중요한 발판이 되어주었다. 한국의 미술계에서도 이제 그를 단순한 재외 한인 작가의 한 사람이 아니라, 앞으로 더욱 국제적인 인물로 커나갈 중요한 재목으로 인식했다. 무엇보다 많은 사람이 그를 백남준을 이을 차세대 기대주로 손꼽게 되었다는 것이 큰 소득이었다.

왼쪽_영어를 배우는 부처Buddha Learning English
초콜릿, 루드비히 쾰른 미술관, 쾰른, 독일(루드비히 컬렉션), 2000년

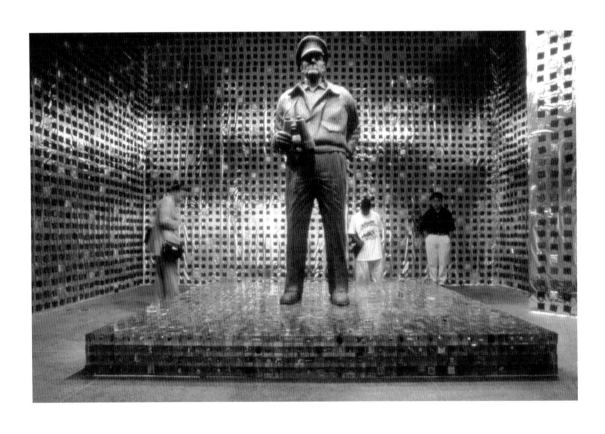

베니스 비엔날레에 뜬 달

강익중이 서울에서 가진 전시가 좋은 반응을 얻었다는 소식은 그를 아끼고 후원해온 미국의 지인들에게도 좋은 소식이었다. 서울 전시를 보고 간 휘트니 미술관 큐레이터 유지니 사이는 그 전시의 아이디어를 발전시켜 '8,490일의 기억8,490 Days of Memory'이라는 타이틀로 강익중의 개인전을 휘트니 미술관 필립 모리스 분관에서 열었다. 1996년 7월 11일부터 9월 27일까지 열린 이 전시에는 서울 전시에서 선보였던 초콜릿 미군 계급장 부조와 큐브 작품이 설치됐다. 설치의 형식에 변화를 줌으로써 메시지를 보다 뚜렷이 했는데, 강익중은 이를 위해 커다란 맥아더 장군 상을 동원했다.

강익중은 전시장 벽을 은색 포일로 도배했다. 그리고는 그 위에 초콜릿 작품 8,490점을 매달았다. 전시장 중앙에는 8,490개의 큐브로 넓적한 단을 만들고 그 위에 270센티미터의 맥아더 상을 설치했다. 맥아더 상은 초콜릿으로 칠해져 배경의 초콜릿 작품과 시각적으로 완벽한 조화를 이루었다.

강익중이 은색 포일을 벽지로 사용한 것은 전쟁 직후 가난했던 한국인들이 미군과 미국문화를 보면서 느꼈던 풍요의 이미지, 그 동경을 나타내기 위한 것이었다. 반짝이는 것이 다 돈은 아니지만, 전쟁 직후의 한국인들에게 금속성으로 밝게 반짝이는 것만큼 돈과 힘, 풍요의 인상을 강하게 주는 것은 없었다. 엉클 샘은 세상에서 가장 밝게 반짝이는 금빛 혹은 은빛의 풍요로 우리에게 다가왔다. 한국에서의 삶 8,490일을 나타내는 초콜릿 부조와 큐브 작품에 인천 상륙 작전을 지휘한 맥아더의 이미지를 더함으로써 그 삶을 뒷받침했던 역사의 한 저류를 표현했다. 특히 맥아더 상에도 초콜릿을 칠함으로써 한국 현

차이나타운 작업실의 강익중, 브로드웨이 368번지, 뉴욕, 1996년 1월

왼쪽_8,490일의 기억8,490 Days of Memory 휘트니 미술관 필립모리스 분관, 뉴욕, 1996년 7월

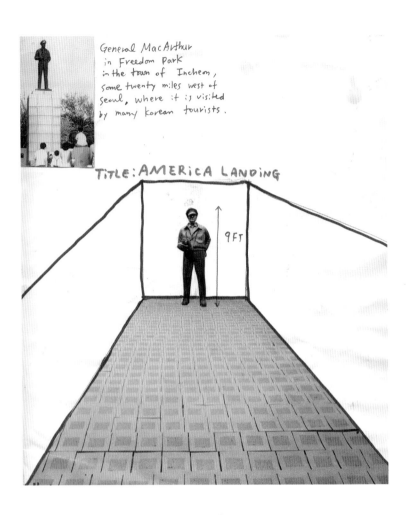

General MacArthur
in Freedom Park
in the town of Inchem,
some twenty miles west of
Seoul, where it is visited
by many korean tourists.

TITLE: AMERICA LANDING

9 FT

미국 상륙America Landing
종이에 콜라주와 컬러펜, 8.5"×11",
1997년 10월

대사에서 미국이라는 나라가 초콜릿처럼 한편으로는 달콤하고 또 한편으로는 씁쓸한 존재였음을 나타냈다.

　한국과 미국의 관계를 개인의 삶에 기대어 반추한 이 전시는 미국 평단으로부터 호의적인 반응을 불러왔다. 뉴욕 타임스의 평론가 그레이스 글릭은 전시장에 들어서기 전부터 코를 자극하는 초콜릿 냄새를 의식한 듯 "어수룩해 보이지만, 냄새가 끝내준다(Klutzy as this show looks, it smells devine)"고 평했다. 글릭의 표현은 케네스 베이커가 "예술은 실수다. 강익중은 바로 그 진실을 잘 보여주는 작가다"라고 말한 것과 유사한 표현이었다. 아무 재료나 넣어 쓱쓱 비비면 맛

있는 비빔밥이 되는 것처럼 강익중은 얼핏 즉흥적으로 작품을 만들고 설치하는 것처럼 보이나 그것들이 어울려 자아내는 맛은 특별했다. 향기가 진하고 울림이 컸다.

빌리지 보이스의 평론가 킴 레빈은 강익중의 초콜릿 작품이 "달콤 쌉쌀한 향수郷愁보다 더 복잡한, 비교문화적이고 사회적인 이슈를 암시한다"며 바탕에 깔린 복선에 주목했다. 『아트 네트 매거진』의 조안 키 역시 "(강익중의) 초콜릿은 복합적인 의미의 메타포"라며 "열에 노출되면 빨리 녹는 초콜릿처럼 작가는 미국의 군사력이 한국과 세계에서 사그라지고 있다고 보고 있다"고 평했다.

서울 전시와 휘트니 필립 모리스 개인전 등을 치르고 로스앤젤레스 현대미술관에서 작품을 구입해 간 1996년은 강익중에게 분명 도약기였다. 주위의 관심도 그 어느 때보다 높아졌다. 그 흐름은 이듬해까지 이어졌다. 무엇보다 그가 베니스 비엔날레의 참여 작가로 선정되고 특별상까지 받은 사실이 이를 잘 말해준다.

1997년 베니스 비엔날레의 한국관 커미셔너는 오광수 당시 환기미술관 관장이었다. 1995년 베니스 비엔날레에 한국관을 처음으로 개관해 전수천이 특별상을 받자 1997년 행사에서도 한국인 수상자가 나왔으면 하는 기대가 국내 미술인들 사이에는 팽배했다. 사실 같은 나라 출신 미술가가 연속해 수상하는 것은 쉽지 않은 일이었지만, 우리나라는 전수천, 강익중에 이어 1999년 이불까지 연속 세 차례 수상을 하게 된다. 그만큼 한국 미술계의 역량은 급속히 확대되고 있었고 오광수 관장은 이를 반영할 작가를 선정해야 할 중요한 책임을 맡았다. 그가 선택한 두 사람이 당시 30대의 화가 강익중과 40대의 조각가 이형우였다.

이형우는 나무, 흙 등 전통적인 재료로 직관에 따른 형상을 추구해 개념적인 깊이를 드러내 보이는 조각가였다. 오광수 관장이 착안한 포인트는, 두 작가가 서로 다른 아이디어를 바탕으로 독자적인 세계를 추구하고 있지만, 모두 작은 작품들로 집합적인 전체를 구성하는 특징을 가지고 있고, 지나치게 전위적이지 않으면서 각각 회화와 조각의 본질을 제대로 보여준다는 공통점을 지니고 있었다. 또 한국적인 가치의 뿌리 위에서 국제적인 보편성을 추구한다는 점에서도 상

통하는 데가 있다고 보았다. 오 관장은 두 사람의 조화가 복잡한 구조의 한국관에 조화와 통일성을 가져올 것이며, 그럼으로써 관객에게 흥미로운 시각적 경험을 제공하리라고 확신했다.

이런 입장에서 그는 전시 도록에 강익중의 예술이 갖는 매력을 다음과 같이 서술했다.

> 화면 속에 명멸하는 이미지들은 어떤 계통이나 질서를 지니고 있지도 않으며 어떤 통어나 의도에의 얽매임을 지니고 있지도 않다. 거의 무차별이란 수식이 어울릴 정도로 대상에 대한 반응, 관찰, 호기심, 그리고 그것들을 통해 연계되는 상상이 하나로 어우러져 때로는 암시적인 그림이 되기도 하고 만화나 캐리커처로도 등장한다. 그것들은 다양한 개체들이지만 질서정연한 그리드를 형성해가면서 거대한 전체를 형성한다. 하나하나 독자적인 모듈들은 거대한 벽면을 빼곡하게 덮어가면서 장대한 스케일의 벽화로 바뀐다. 풍부한 위트와 유머로 짜인 작은 파편들이 연결되면서 또 하나의 시각적 경이로움을 자아내게 하는 데 그의 작품이 지니는 매력이 있다.

강익중은 오광수 관장이 자신을 베니스 비엔날레의 참여 작가로 선정했다는 소식을 들었을 때 무척 놀랐다. 그때까지 오 관장과는 일면식도 없었기 때문이다. 오광수 관장은 오로지 작품성과 잠재력 하나만 보고 말 한 번 나눠보지 않은 그를 참여 작가로 선택한 것이다. 그로서는 두고두고 감사할 수밖에 없는 결정이었다.

강익중은 비엔날레 작품 설치 협의를 위해 베니스에 갔을 때 비로소 오 관장과 처음으로 얼굴을 마주했다고 한다. 만나기로 한 날 하필 산마르코 광장에 안개가 자욱하게 끼어 광장을 몇 바퀴나 돌고서야 이형우와 함께 그를 기다리던 오 관장을 만날 수 있었다. 한국 미술평단의 어른으로서 이런저런 연고가 있을 수많은 미술가들을 제치고 아무 연고도 없는 자신을 선택해준 오광수 관장. 그때 이후 강익중은 오광수 관장을 오늘날의 그를 있게 한 결정적인 은인의 한 사람으로 생각하고 있다.

1997년에 열린 제47회 베니스 비엔날레는 6월 15일부터 11월 4일까지 '미래, 현재, 과거'를 주제로 카스텔로 공원과 아르세날레, 그

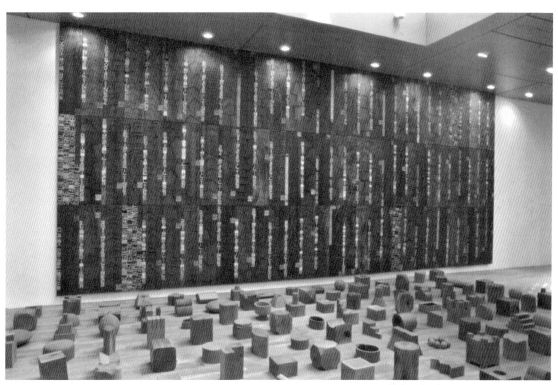

한자를 배우자 I Have to Learn Chinese
베니스 비엔날레, 한국관, 베네치아,
이탈리아, 1997년 9월

한자를 배우자 I Have to Learn Chinese
부분, 베니스 비엔날레, 한국관, 베니스,
이탈리아, 1997년 4월

리고 도시에 산재한 여러 전시공간에서 열렸다. 비엔날레의 총커미셔너는 미국 구겐하임 미술관의 큐레이터인 제르마노 첼란트가 맡았다. 첼란트는 1997년 비엔날레가 세기말에 열린다는 사실에 착안해 "1967년부터 1997년까지 30년에 걸친 현대미술의 행로를 총정리해보는 리뷰 전의 성격으로 주제를 잡고 방향을 제시했다"고 밝혔다.

행사가 공식 개막하기 전 각 나라 관을 꾸미는 미술가들 사이에는 묘한 긴장감이 흘렀다. 예술을 통해 모두가 하나가 되고 친구가 되는 축제이지만 국가 사이의 경쟁을 통해 수상자를 내는 베니스 비엔날레의 성격상 아무래도 상을 의식하지 않을 수 없기 때문이었다. 특히 공식 개막일 직전에는 심사위원들이 완성된 전시를 돌아보며 점수를 매기고 또 각 나라 미술계의 실력자나 유명인사, 평론가, 언론인들도 괜찮다는 전시관을 따라 이곳저곳 몰려다니니 예술가들은 심사위원들이나 실력자들의 방문과 관심에 신경을 쓰지 않을 수 없었다. 한국관에도 국내외의 주요 미술계 인사들이 두루 찾았는데, 그중에는 데이비드 로스 휘트니 미술관 관장, 린다 블룸버그 캡 스트리트 프로젝트 관장, 미국의 가장 영향력 있는 컬렉터의 한 사람인 피터 노턴, 유명한 디자이너 지아니 베르사체 등이 있었다.

이들 가운데 노턴 유틸리티를 프로그래밍해 실리콘 밸리의 갑부가 된 피터 노턴은 뉴욕 현대미술관, 휘트니 미술관 등 미국 주요 미술관 여러 곳의 이사회 멤버로 활동하면서 미국 미술계에 막강한 영향력을 행사해온 인물이다. 그는 매년 크리스마스 시즌이 되면 세계의 주요 미술인 1,000명에게 선물을 보내는데, 이 선물은 그해의 활동상을 바탕으로 노턴 재단 선정위원회가 선별해 보내는 것으로, 매년 대상자의 일부가 바뀐다. 강익중은 백남준과 2인전을 가진 1994년 이래 그로부터 매년 선물을 받아왔다.

사실 개인이 임의로 선택한(물론 재단에서 자료를 수집, 평가해 선택한 것이기는 하지만) 유력자들에게 보내는 것이므로 그 선택을 무시하면 그만이나, 그래도 그의 카드를 받았느냐 그렇지 않았느냐는 뉴욕의 미술인들, 특히 잘나간다고 하는 젊은 미술인들 사이에서는 늘 화제가 되곤 했다. 그런 노턴이 1994년 강익중의 작품을 구입하면서 "나는 돈에 관한 한 동물적인 감각이 있다"는 말로 강익중의 앞날에 큰 기대를 걸었는데, 강익중이 베니스 비엔날레에서 특별상을 받자

마치 자기 일처럼 기뻐하며 현지에서 축하 파티를 열어주었다.

강익중의 수상 소식은 개막일 전날인 6월 14일 전해졌다. 15일 오전 10시 30분에 수상자 발표가 있으니 기자회견을 준비하라는 통지가 왔다. 사실 그 이전부터 비엔날레 전체의 분위기와 흐름은 강익중을 수상자 가운데 한 사람으로 기정사실화하는 형세였다. 강익중과 더불어 더글러스 고든, 레이철 화이트리드 등의 이름이 흘러나왔고 아니나 다를까 그들 역시 수상자로 확정되었다. 최고상인 비엔날레상은 마리나 아브라모비치와 게르하르트 리히터가 수상했다.

강익중의 작품에 대해서는 워낙 여기저기서 호의적인 평가가 많이 들어와 한국관 관계자들은 내심 보다 큰 상을 기대했다. 그래서 특별상 수상자로 결정됐을 때 오히려 실망하는 빛을 보이는 이들도 없지 않았다. 하지만 강익중의 나이와 출신 국가를 고려한다면 정치적 파워가 중요하게 작용하는 이런 비엔날레에서 특별상을 탄 것도 결코 작은 성과는 아니었다.

프랑스가 영예의 국가관상 수상자로 결정된 것과 관련해 심사위원 한 사람이 심사장을 박차고 나가는 등 소동이 벌어진 사실에서 알 수 있듯 수상자들이 확정되기까지 주요 국가들 사이의 파워 게임은 치열했다. 국가관을 얼마 전에 세웠다고 하지만 한국은 아직 신참이었고 주류들 사이로 파고들 인력도 네트워크도 제대로 갖추고 있지 못했다. 분명한 것은 환경과 조건이 어떻든 강익중의 역량과 잠재력이 국제 미술계에 명료히 각인된 것은 매우 값지고 의미 있는 성과였다는 사실이다.

강익중이 베니스 비엔날레 한국관에 설치한 작품은 모두 네 개였다. 〈이탈리아 오페라를 부르는 부처Buddha Singing Italian Opera〉와 〈한자를 배우자I have to learn Chinese〉, 〈영어를 배우는 부처Buddha learning English〉, 〈사운드 페인팅〉이 그것이다.

〈이탈리아 오페라를 부르는 부처〉는 약 1,300개의 3×3인치 부처님 그림을 팔각기둥 형태의 가설 벽에 붙이고 그 가운데 스피커가 달린 그림들에서 오페라가 흘러나오도록 제작한 작품이다. 〈영어를 배우는 부처〉는 한국관의 나선형 계단 주위로 1층과 2층 사이의 경계면에 영어 단어를 새긴 목각 부조 6,000여 점을 빽빽이 붙인 작품이며, 〈사운드 페인팅〉은 〈이탈리아 오페라를 부르는 부처〉가 놓여 있

바른 마음

많은 노력

갑을
2004

는 작은 방의 벽면을 예의 3×3인치 회화 6,000여 점으로 도배한 작품이다. 이 작품에서는 이탈리아어 학습 사운드가 흘러나왔다. 베니스 비엔날레가 이탈리아에서 열리는 것임을 감안한, 일종의 관객을 위한 서비스였다.

이들 작품이 모두 기왕의 여러 전시에서 선보였던 작품들로 구성이 돼 있다고 한다면, '한자를 배우자'는 전혀 새로이 선보이는 작품이었다. 이 작품은 일단 사이즈가 그의 트레이드마크인 3×3인치를 벗어났다. 4피트(120센티미터)×1피트(30센티미터)의 기다란 직사각형 형태의 나무판 위에 소략하게 산의 형태를 그리고 빈 공간에 한자를 빽빽하게 적어 넣은 작품이다. 동양적인 인상이 매우 짙게 풍겨 나왔고 고졸하면서도 운치가 있는 조형이 매력적으로 다가오는 작품이었다.

나무판 한쪽에 울긋불긋한 사각형 색면을 늘어놓고 그 위에 흰 글자로 영문을 써 넣었는데, 그 중에는 "STRAIGHT MIND, HARD WORK"이라는 글자도 있다. "바른 마음, 많은 노력"이라는 그의 생활 모토를 영문으로 번역한 것이다. 이 모토와 관련해 그가 쓴 글이 있다.

도화지 위에 '바른 마음, 많은 노력'이라고 적어서
작업실 문에 붙여 놓았다.
출근을 하면서, 잠깐 달걀을 사러 나가면서 한 번씩 쳐다본다.

"형, 바른 마음이 도대체 어떤 마음이야?"
"많은 노력은 또 뭐고?"
가끔씩 작업실에 들리는 후배가 물어본다.
"글쎄……."
"나도 잘 모르겠다."
요즘 배운 자전거 실력으로 후배와 함께 작업실 동네를 한 바퀴 돌기로 했다.
"형, 넘어지지 않으려면 먼저 자세를 바르게 하고 계속 페달을 밟아줘야 돼."

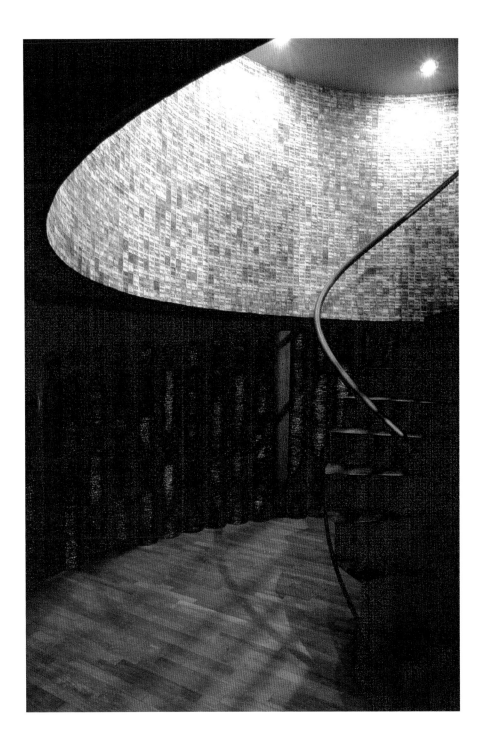

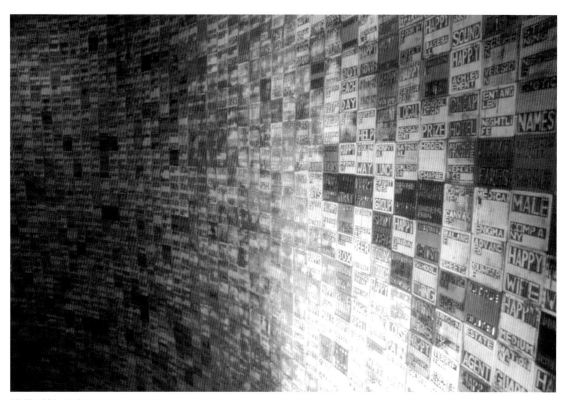

영어를 배우는 부처Buddha Learning English
나무, 베니스 비엔날레, 한국관, 베니스,
이탈리아, 1997년 6월

"알았어. 고맙다."
"바른 자세, 많은 페달."
(강익중, "바른 마음, 많은 노력", 2004)

칼 솔웨이와 강익중, 칼 솔웨이 갤러리,
신시내티, 오하이오, 2006년 3월

　한자를 쓰면서 그가 판에 새겨 넣은 것은 단순히 글자가 아니라 바로 '바른 마음, 많은 노력' 그 자체였다. 한자에 유전자처럼 들어 있는 동양문화의 오랜 정신과 가치를 되새겨본 작품인 것이다. 사실 이 정신은 이 작품뿐 아니라 베니스 비엔날레에 설치된 그의 모든 작품을 관통하는 정신이었다 할 수 있다. 그 정직하고 성실한 의지가 보석처럼 빛나는 것을 그의 작품 앞에 선 각국의 관객들이 모두 선명하게 감지한 덕에 베니스 비엔날레에서 그의 작품이 그토록 인기가 있었던 것이 아닐까. 특별상 수상은 바로 그런 그의 진정성에 대한 세계 미술인들의 상찬이었을 것이다.

　이렇듯 예술가로서 인생의 중요한 성취를 한 강익중은 베니스에서 뉴욕으로 돌아온 뒤 차분히 마음을 가다듬고 두 가지 중대한 결심을 하게 된다. 하나는 미국 내 다른 여러 화랑의 요청을 뿌리치고 백남준 선생과 관계를 맺어온 칼 솔웨이 화랑과 함께 일하겠다는 결심이었고, 다른 하나는 분단된 조국을 위해 무언가 기여할 만한 의미 있는 작업을 하겠다는 결심이었다. 후자와 관련해서 남북 어린이들이 함께 참여할 수 있는 방향으로 프로젝트를 키우기로 마음먹은 그는 본격적으로 북한을 방문할 방법을 모색하게 된다.

마거릿과 기호 그리고 차이나타운

강익중은 걷는 것을 좋아한다. 예전에 차이나타운의 작은 작업실에서 작업할 때는 맨해튼 20가의 집에서 차이나타운까지 40~45분 걸리는 거리를 걸어서 갔다. 평균 4,384 걸음을 걸었다고 한다. 그는 걸을 때 발걸음 숫자를 세는 습관이 있다. 미국 가기 전부터 그랬다. 집에서 학교까지 가로수가 몇 그루인지, 교문에서 라면집까지 몇 발자국인지 세지 않고는 못 배겼다. 그래서 북악터널 같은 곳을 차타고 지나다 보면 촘촘히 박힌 등을 세다가 멀미를 일으키기도 했다. 오늘은 피곤하니 세지 말자 하다가도 그는 부지불식간 발걸음이나 가로등을 세고 있는 자신을 발견하곤 한다.

요즘은 집에서 차를 타고 나온다. 아들을 학교에 데려다줘야 하기 때문이다. 그러고 나서는 차이나타운 외곽의 주차장에 차를 세운 뒤 바우어리 스트리트의 작업실까지 걸어간다. 지금의 차이나타운 작업실은 옛날의 세 평짜리 작은 작업실이 아니라 100여 평 규모의 비교적 큰 공간이다.

최근 아내의 회사에서 세운 맨해튼 첼시의 아트타워 20층에도 작업실을 열었는데, 이곳은 작업을 하는 공간이라기보다는 새 작품들을 보관하거나 디스플레이하는 곳으로 이용하고 있다. 이 건물에는 유명한 말보로 갤러리를 비롯해 차이나 스퀘어, 국제 갤러리 뉴욕 지점 등 갤러리들이 입점해 있다. 2010년 봄쯤에는 차이나타운의 센터 스트리트에 있는 빌딩으로 작업실을 옮길 예정인데, 이곳 역시 아내가 건축주로 공사를 진행하고 있다.

차이나타운 외곽의 주차장에서 현재의 작업실까지 걸어가는 과정은 매일 똑같다. 주차장 근처의 중국 제과점에서 커피를 사 들고 한

왼쪽_아들 기호의 그림, 엄마의 생일선물, 2006년

참 걷다가 생선 파는 중국 가게들이 나오면 일단 숨을 멈춘다. 악취가 지독하기 때문이다. 그곳을 지나 사라 루즈벨트 파크에 오면 늘 앉던 벤치에 앉아 『뉴욕 타임스』 기사 요약 난을 읽는다. 요약 난에는 주요 기사의 헤드라인과 함께 내용이 간추려져 있다. 단순히 읽는 정도에 그치는 게 아니라 암기를 한다. 이 공원에는 새장을 들고 나와 새를 감상하는 중국인들이 많은데 거기 껴서 같이 감상하기도 한다. 그리고는 차이나타운과 소호 사이에 있는 건물 7층 작업실로 올라간다.

이곳으로 오기 전에는 브루클린의 작업실에서 작업을 하기도 했는데, 250평 규모로 매우 크고 넉넉해 좋았지만, 그 규모에 눌려 집중이 잘 되지 않았다. 그리고 걷는 데 1시간 45분가량 걸려 왕복에 3시간 30분을 쓰게 되니 진이 다 빠졌다. 그래서 다시 차이나타운으로 작업실을 옮겼다.

그는 차이나타운이 매우 편안하게 느껴진다고 한다. 싸고 맛있고 푸짐한 식당이 많아서도 좋지만, 갓 이민 온 사람들이 많아 잘살고자 하는 열망의 에너지가 충만한 것이 좋단다. 강익중은 차가운 정확성보다 뜨거운 실수를 사랑한다. 예술가에게 필요한 에너지는 바로 그런 거라고 생각한다.

차이나타운 작업실에서 강익중,
브로드웨이 368번지, 뉴욕, 1996년 1월

> 메모리얼 데이 연휴에다 일요일 아침.
> 하늘도 맨해튼도 텅텅 비었다.
> 하지만 작업실이 있는 차이나타운은 다르다.
> 과일가게, 두부집, 제과점에 만두집……
> 사람들로 꽉 꽉 꽉 찼다.
> 예상대로다.
> 10년 내로 맨해튼이 완전 차이나타운 된다.
> (강익중, "차이나타운", 2007)

강익중이 제작해온 헤아릴 수 없는 숫자의 작품들을 돌아보면 그가 얼마나 뜨거운 열정을 지니고 있는 예술가인지 쉽게 알 수 있다. 아무리 작은 그림이라도 그렇게 많은 숫자의 작품을 제작하는 일은 쉬운 일이 아니다. 그런 열정은 단순한 의지나 노력으로 고양시킬 수 있는 게 아니어서 그는 그만큼 정신을 고양시킬 수 있는 장소나 사람

을 적극적으로 찾는다. 맨해튼에서는 차이나타운이 바로 그런 곳이다. 차이나타운을 좋아하는 한 가지 이유가 더 있다면 앞으로 중국이라는 나라가 지금보다도 훨씬 막강한 나라로 성장할 것이기에 그 문화에 익숙해지는 게 중요하다고 생각하기 때문이다. 중국은 한국이 활용해야 할 훌륭한 에너지의 보고다. 예술가로서도 이렇게 용솟음치는 중국의 에너지는 쉽게 포기할 수 없는 훌륭한 창조의 안료라 하겠다.

강익중과 마거릿

　　공간으로서 그에게 가장 중요한 열정의 에너지원이 차이나타운이라면 사람으로서 그에게 가장 중요한 열정의 에너지원은 아내 마거릿이다. 앞에서도 언급했지만, 마거릿 또한 그림을 공부한 미술학도였다. 마거릿이 화가의 길을 포기하고 변호사의 길로 나선 것은 예술가로서 남편 강익중의 길을 확고하게 뒷받침해주기 위한 것이었다. 이들이 결혼한 1985년에 두 사람은 아직 미술대학 대학원생이었다. 강익중은 프랫 인스티튜트에 다니고 있었고 마거릿은 뉴욕 시립대학 헌터 칼리지에 다니고 있었다.

　　두 사람이 사귀고 있다는 사실을 알고 마거릿의 아버지가 뉴욕으로 왔다. 두 사람을 불러 식당에서 함께 만난 그는 씩씩하게 세 그릇째 밥을 비운 강익중을 바라보며 "결혼해라"라고 말했다. 아직 학생 신분인데다 학비를 마련하기 위해 아르바이트로 날밤을 지새우던 강익중은 현실적으로 준비가 되어 있지 않다고 말씀드렸지만, 장인은 한 달 뒤로 날짜를 잡고는 아무 염려 말고 그때까지 서울로 들어오라고 당부했다.

　　당장의 현실로 보면 무능력하고 준비가 안 된 사위였지만 장인은 강익중의 인간성과 성실성, 장래에 대해 믿음을 가졌던 모양이다. 그 바탕에는 늘 독립적이고 현명하고 사리분별이 분명한 둘째딸(마거릿은 세 자매 중 둘째다)의 선택에 대한 믿음이 크게 작용했던 것 같다. 어쨌든 강익중은 번갯불에 콩 구워 먹듯 결혼을 했고, 중고차 한 대 살 돈 없이 가난했지만 행복한 신혼생활을 시작했다.

　　당시 두 사람의 군색한 형편은, 살림집을 방문한 마거릿의 어머니가 부엌에 놓인 커다란 감자자루를 보고 매우 안쓰러워했다는 일화에서 잘 드러난다. 돈이 없었던 두 사람은 값이 싼 감자를 자루 째 사다 놓고 감자탕에 감자전, 감자볶음 등 감자요리만 해먹었다.

결혼 3년 뒤 장인이 다시 뉴욕의 살림집을 방문하겠다고 연락이 왔을 때는 그동안 아끼고 아껴 모은 돈으로 침대를 샀다. 누군가가 길에 버린 낡은 침대를 주워와 3년 동안 잘 쓰고 있었지만, 장인을 그 침대에서 주무시게 할 수는 없었기 때문이다. 이렇듯 부부는 모든 어려움을 함께 나누었다. 그러나 그렇지 못한 게 하나 있었다. 옷이었다. 강익중은 남자 옷을 파는 가게에서 아르바이트를 해서 가끔 새 옷을 얻어 입었다. 하지만 마거릿은 새 옷을 걸쳐볼 기회가 전혀 없었다. 친구들이 입던 옷을 물려받아 자기 몸에 맞게 직접 수선해 입었다. 새 옷을 사 입지 못하는 아내를 지켜보는 강익중의 마음은 아팠지만, 부창부수의 낙천성으로 두 사람 다 어려움을 어려움인 줄 모르고 지냈다.

마거릿은 대한항공에 근무한 아버지로 인해 사이공 국제학교를 비롯해 무려 19군데의 학교를 옮겨 다녔다. 이렇게 학교를 자주 옮기는 것은 웬만한 사람들에게는 고독과 소외의 기억으로 남았을 것이다. 하지만 마거릿에게는 다양한 곳에 사는 여러 친구를 남겨 주었다. 친구를 좋아하고 성격이 적극적이어서 학교에서는 늘 임원으로 뽑혔으며, 중학교 다닐 때는 일본식당에서, 고등학교 다닐 때는 맥도널드에서, 대학교 다닐 때는 도서관에서 일하는 등 제 앞가림이 분명한 똑순이였다. 대학 다닐 때도 한 달에 30달러 이상의 용돈을 쓰지 않았다고 한다.

두 사람의 결혼을 전후해 마거릿은 생계를 위해 변호사 사무실에서, 이어서 부동산 개발회사에서 일했다. 이때 마거릿이 다닌 부동산 개발회사 영우의 대표인 우영식 사장은 예술가의 꿈을 안고 어렵게 살아가는 두 사람을 불러 심각한 어조로 조언을 했다.

"두 사람 다 그림 그리며 살기는 어렵다. 한 사람만 화가로 남는 게 좋을 것 같다. 내가 보기에 강익중은 결코 예술가의 길을 포기하지 않을 것이다. 그러니 마거릿이 양보하는 수밖에 없겠다."

마거릿은 이 제안을 받아들였다. 대학원까지 다니며 열심히 그림 공부를 한 딸이 목표를 포기한다는 이야기를 들었을 때 마거릿의 어머니는 매우 섭섭해 했지만, 마거릿은 우 사장의 제안이 현실적이라고 판단했다. 중학교 때부터 학교 토론 팀에서 뛰어난 활약상을 보인 마거릿은 냉철하고 합리적인 면이 있었다. 분명 당시 두 사람의 형편은 누군가 생계를 확실하게 책임져야 할 매우 어려운 처지였고, 그

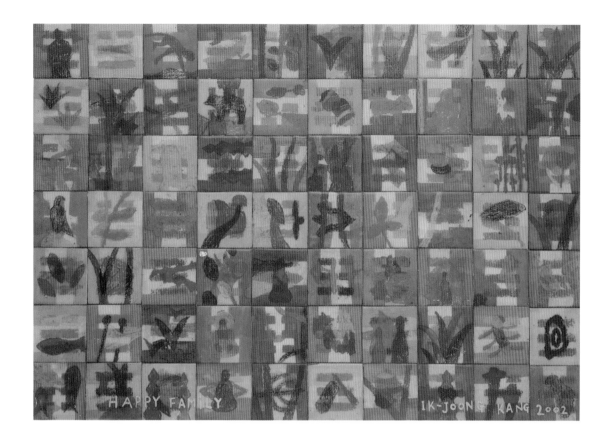

행복한 가족 Happy Family
나무에 혼합재료, 21"×30"

역할을 남편보다 자신이 더 잘하리라는 사실을 그 스스로 잘 알고 있었다.

　　이후 마거릿은 직장 일을 마치면 곧바로 로스쿨에 가 밤 11시까지 공부하고 이후 집에서 새벽 3시까지 책을 파고드는 강행군을 했다. 그렇게 주경야독으로 로스쿨을 나와 변호사가 된 뒤 자신이 직원으로 있던 부동산 개발회사 영우의 사장이자 파트너가 되어 짧은 시간에 회사가 비약적으로 성장하는 데 기여했다. 그 기간 동안 개인적으로도 엄청난 경제적 성취를 이루어 우리 기준으로 보면 재벌급 자산가가 되었다. 동화 같은 아메리칸 드림의 주인공이 된 것이다. 남들이 부러워할 만한 큰 성공을 거두었지만, 그런 아내에게 강익중은 지금까지 미안한 마음을 지우지 못하고 있다. 한 번이라도 화가의 꿈을

꾼 사람은 다른 어떤 일로 성공을 해도 그 꿈에 대한 미련을 끝내 버리지 못한다. 그 사실을 알면서도 자신의 꿈을 포기한 아내에게 강익중은 영원히 갚을 수 없는 빚을 진 것이다. 그래서 그는 늘 두 사람 몫의 창작을 해야 한다고 생각하게 됐고, 그렇게 실천해왔다(아내가 야간 로스쿨을 다니며 새벽 3시까지 공부할 때 미안한 마음에 그도 역시 새벽 3시까지 아내 곁에서 그림을 그렸다).

회화를 전공한 사람이기에 마거릿은 귀가 때 강익중의 안색만 보고서도 열심히 그렸는지 놀았는지, 그림이 잘 풀리는지 그렇지 않은지 귀신 같이 안다고 한다. 강익중이 작업을 며칠 게을리 하면 낌새를 알아채고 누구보다 속으로 실망한다. 그림이 안 될 수록 오히려 더 파고들어야 한다는 사실을 잘 알기에 처진 남편의 어깨를 열심히 다독인다. 마거릿은 강익중의 가장 훌륭한 매니저인 것이다. 자신의 희생에 대해 남편이 미안해할까 봐 늘 강익중에게 비즈니스도 예술이라며 현재의 일에 대한 만족감을 표시한다는 그다. 어느 분야에서 일하든 창의적으로 일하면 그게 다 예술이 아니겠느냐는 것이 마거릿의 생각이다. 그런 까닭에 집에 들어오면서 "나는 협상이 좋아(I love negotiations!)"라고 외치는 아내가 강익중은 더할 나위 없이 고맙다. 강익중은 언제 어디서든 보다 열심히, 꾸준히 그리는 것만이 아내의 사랑에 대한 보답이라고 생각한다.

독감 때문에 누워 있다.
오늘은 누워서 그림을 그린다.
(강익중, "독감", 2007)

강익중은 술을 마시지 않는데다가 친구도 많지 않아 늘 제 시간에 귀가한다. 사람들을 만나는 것을 별로 좋아하지 않아 저녁 7시 이후에 집에 들어가는 날이 일 년에 며칠 되지 않는다. 그런 '바른생활 사나이'니 아침마다 아내와 아들을 직장과 학교에 데려다주는 것이 그에게는 큰 즐거움의 하나다. 학교가 파하면 아들을 스포츠 클래스에 데려다주거나 인근에 사는 처가댁에 날라놓는다.

아들 기호는 1998년 맨해튼 16가 배스 이스라엘 병원에서 태어났다. 결혼 13년 만에 가진 아들이니 귀엽기 이를 데 없다. 초등학교

5학년생인 기호는 엄마 아빠를 닮아 그림을 잘 그린다. 만화를 즐겨 그리는데 스파이더맨을 무척 좋아한다. 하지만 기호가 그림 그리기보다 더 좋아하는 것이 있으니 바로 글쓰기다. 기호의 꿈은 작가다. 집에서 한국말만 쓰다가 유치원에 들어갔을 때 영어를 잘하지 못해 지진아로 오해 받던 기호는 이제는 어른들이 읽는 두꺼운 영어 소설책을 빠른 속도로 독파한다(이렇게 영어에 능숙해진 만큼 잃은 것도 있다. 한국말을 알아듣기는 하나 잘하지 못하게 된 것이다. 그래서 매주 토요일에는 한글학교에 간다). 엄마 아빠도 작가가 되려는 기호의 꿈에 적극 찬동이다.

엄마는 금요일만 되면 무슨 일이 있어도 직장 일을 다 폐하고 온종일 아들과 함께 지낸다. 영화를 보거나 책을 함께 읽음으로써 바쁜 엄마의 일주일을 확실하게 보상한다. 강익중의 별명 '해피'에서 아내의 별명 '해피니스', 아들의 별명 '해피스트'가 나왔다고 하는데, 강익중 부부는 그만큼 단란하고 행복한 가정을 꾸리고 있다. 강익중의 예술이 복잡한 사유나 첨단 기술에서 나온 것이 아니라 일상을 사랑하고 긍정하는, 순수하고 편안한 마음에서 나온 것이라는 사실을 이 가정이 살아가는 모습만 들여다봐도 쉽게 알 수 있다.

가끔씩 '나'라는 강물이 어디로 흐르는지 물어본다.
고맙게도 그 강물에는 아버지의 아버지 또 그 아버지의 아버지가 살아계신다.
(강익중, "아버지의 아버지", 2004)

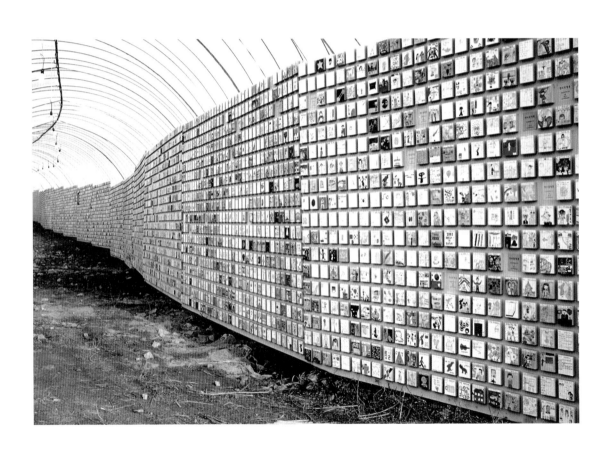

'십만의 꿈'에서 '꿈의 다리'까지

베니스 비엔날레에서 특별상을 수상한 이후 강익중은 전통적인 갤러리나 미술관 전시보다는 대규모 공공 프로젝트 쪽에 비중을 두고 창작 활동을 펼쳤다. 공공 프로젝트는 건축물의 환경조형물로 영구 설치된 경우와 제한된 기간 동안 특정 장소에서 대규모 이벤트로 펼쳐진 경우(site-specific), 크게 두 가지로 나눌 수 있다. 전자는 뉴욕 플러싱의 메인 스트리트 지하철역 설치 작업(2001년), 뉴욕 퀸스 빅토리안 스쿨 설치 작업(1992년), 샌프란시스코 국제공항 설치 작업(1994~2000년), 흥국생명 광화문 본사 설치 작업(2000년) 등 강익중이 활동 초기부터 지금까지 줄곧 해오고 있는 부문이고, 후자는 베니스 비엔날레 이후 새로운 목적의식을 가지고 특별히 많은 열정과 에너지를 쏟아 전개해오고 있는 부문이다.

금수강산
흥국생명, 서울, 한국, 2000년 9월

강익중의 관심이 한반도의 분단 극복과 세계의 화해와 평화라는, 어찌 보면 매우 거창한 주제로 모아지면서 자연스레 갤러리와 미술관 전시보다는 대규모 프로젝트에 보다 많은 역량을 집중하게 된 것이다.

강익중이 한반도의 분단 문제와 세계의 분쟁과 갈등에 관심을 갖게 된 것은 그가 스스로를 대단한 정치가나 평화운동가로 생각해서도 아니고 거창한 뭔가를 해보겠다고 해서도 아니다. 이전부터 그랬듯 모든 것의 근원인 자신으로부터 출발하다 보니, 그리고 지금 자신에게 가장 절실하게 느껴지는 문제를 작품의 이슈로 표출하다 보니, 자연스럽게 그러한 주제를 표현하게 된 것이다.

강익중은 차를 모는 것을 매우 즐긴다. 미국은 땅이 넓어 사흘 내리 운전을 한 적도 있다고 한다. 그렇게 오래 차를 모노라면 어느새

왼쪽_십만의 꿈 100,000 Dream
남한 어린이 5만 명의 그림, 파주
통일동산, 한국, 1999년 2월

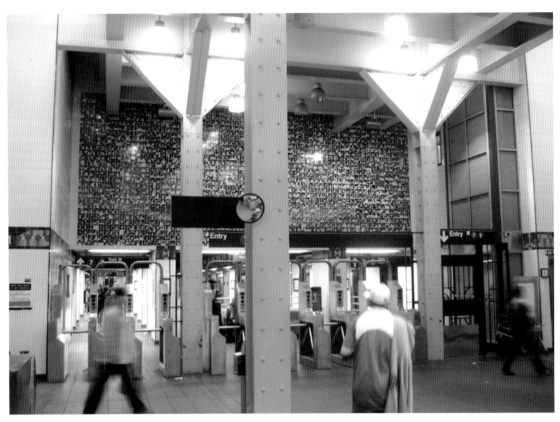

행복한 세상Happy World
세라믹, 뉴욕 시 교통국, 플러싱 메인
스트리트 역, 뉴욕, 2000년 3월

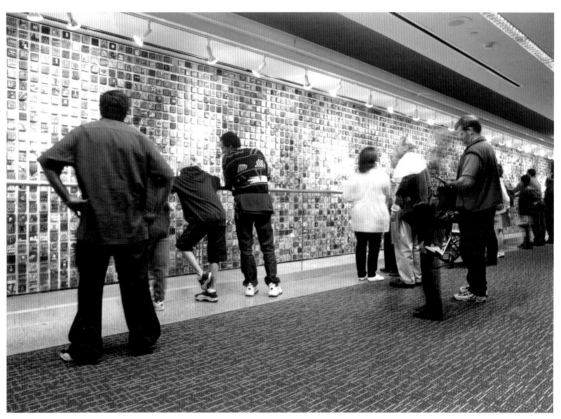

게이트웨이 Gateway
샌프란시스코 국제공항, 주 터미널,
캘리포니아, 2000년 4월

차가 자신의 몸처럼 느껴진다는 것이 강익중의 고백이다. 범퍼와 사이드 미러, 바퀴가 모두 몸의 확장으로 인식된다는 것이다. 그렇게 며칠에 걸쳐 차를 몰던 어느 날 일리노이 평야에서 떠오르는 태양을 보면서 강익중은 "아, 저게 하나님이구나!" 하는 생각을 갖게 됐다고 한다. 하나님과 자신이 하나이며, 세계가 자신의 확장이라는 분명한 느낌을 갖게 됐다는 것이다. 세상의 모든 공해와 소음까지도 결국 나의 확장이며, 좋은 것, 나쁜 것 가릴 것 없이 나는 세상 모든 것과 연결돼 있다는 깨달음, 그런 깨달음을 새삼스레 얻게 됐다. 그러므로 그에게 한반도가 갈라져 있는 것은 결국 내 몸이 갈라져 있는 것이고 세계가 갈등하고 있는 것은 내 지체가 갈등하고 있는 것이었다.

> 운전을 하면 자동차 앞뒤의 범퍼나 양옆의 거울까지 나와 연결되어 있음을 느끼게 된다. 부모님의 부모님, 자식의 자식이 나로 연결되고, 나는 우리로, 우리는 다시 세계로 이어진다. 나의 몸이기도 한 조국은 둘로 갈라져 혈관의 피가 50년 넘게 흐르지 못하고 있다. 한반도와 세계의 문제를 푸는 열쇠는 같은 열쇠라고 생각한다. 그 열쇠가 김구 선생님이 말씀하신 '문화의 힘'이다. 문화는 철학이라는 바늘로 잠자는 '나'를 깨우는 행위이다.
> 몸에 박힌 바늘은 우리를 깊은 동면에서 깨운다. 문화는 고상한 음악을 듣고 발음도 하기 어려운 명품을 몸에 두르는 것이 아니라, 지금 내가 어디에 서 있는지를, 그리고 어디로 가는지를 끊임없이 나에게 물어보는 것이라고 생각한다.
> (강익중, 『코리아 아트』와의 인터뷰 중에서, 2004)

서울 전시와 베니스 비엔날레 참가는 세계가 자신의 연장이라는 그의 생각을 작품으로 구체화하도록 자극하는 계기가 됐다. 한반도의 분단과 세계의 화해에 대해 좀 더 깊이 생각해 볼 기회가 됐기 때문이다.

이런 그의 생각이 구체적인 작품으로 나타난 첫 사례가 1999년 12월 22일에서 2000년 1월 31일까지 열린 〈십만의 꿈〉전이다. 지금은 헤이리 예술마을이 들어선 경기도 파주시 탄현면 법흥리의 나대지 위에 폭 5미터, 높이 4미터, 길이 600미터의 뱀처럼 기다랗고 구불구

불한 전시공간을 설치한 뒤 여기에 한국과 다른 나라에 사는 한민족 어린이들의 그림 5만 점을 내걸었다. 원래 북한 어린이들의 작품 5만 점과 함께 걸려 했는데, 북한 어린이들의 그림을 가져오는 일이 끝내 성사되지 않아 나머지 5만 점만으로 전시를 열었다.

　그 대신 북한 어린이들의 그림이 걸릴 자리를 '침묵의 벽'으로 비워두어 미래를 기약했다. 북한 어린이들의 그림을 가져오기 위해 북한을 여러 차례 방문했던 강익중으로서는 매우 아쉬운 일이었지만, 어차피 이 모든 게 우리의 현실을 있는 그대로 반영하는 것이므로, 강익중은 이를 통해 우리가 보다 적극적으로 통일의 꿈을 꾸어야 할 이유를 찾고자 했다. 이 프로젝트에 강익중이 얼마나 많은 노력과 애정을 담았는지는 아래의 편지 글에서 간취해볼 수 있다.

> 오래전 전시 관계로 아프리카 세네갈을 방문하고 돌아오는 길에 이웃나라 감비아를 가려고 국경에서 세네갈 사람들과 함께 아무 생각 없이 비자를 받으려고 기다린 적이 있습니다. 세네갈과 감비아는 원래 프랑스와 영국이 식민지로 갈라놓기 전까지는 월러프라는 하나의 언어를 사용하는 세네갈 왕국이었다고 합니다. 그대로 오랜 세월이 지난 지금 그들은 이제 통일을 원하지도 않고 서로에게 관심도 없습니다. 강대국에 의해 찢겨진 조국을 아직도 안고 있는 우리가 세네갈과 감비아와 다른 것이 무엇이겠습니까?
>
>
>
> 20세기가 다 가기 전 어린이의 꿈과 희망이 모인 곳에서 서로 얼싸안고 만나길 전 세계가 기다리고 있습니다. 저는 이 첫 만남이 결국 서로 간의 이해와 화해로 이어져 자주 평화통일에 한 발자국 더 가까이 갈 수 있다고 믿습니다. 남북한 어린이 십만 명이 한자리에 모여 그들의 꿈을 이야기할 때 누가 감격의 눈물을 흘리지 않겠습니까?
>
> (강익중, "북조선 아태평화위원회 관계자님께" 중에서, 1999)

　강익중이 전시 타이틀을 '십만의 꿈'으로 정한 것은 임진왜란 직전 율곡 이이가 주장했던 '십만양병설'에서 영감을 받은 바가 크다. 이이가 외적에 맞서 싸울 병사 10만을 키워야 한다고 외친 것처럼 남북한 어린이 10만 명의 순수한 꿈이 모인다면 그것이 진원지가 되어

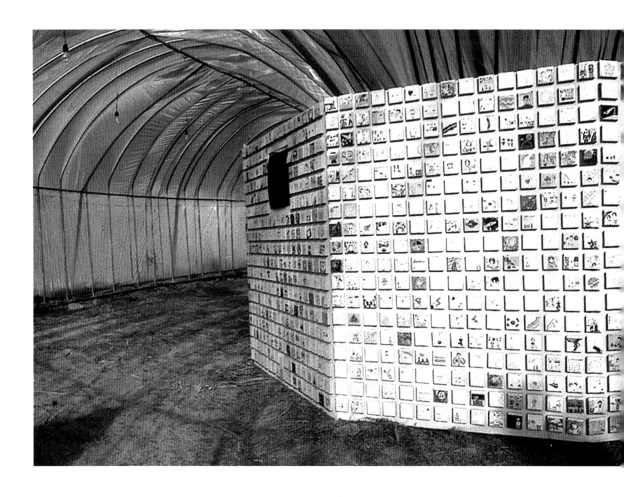

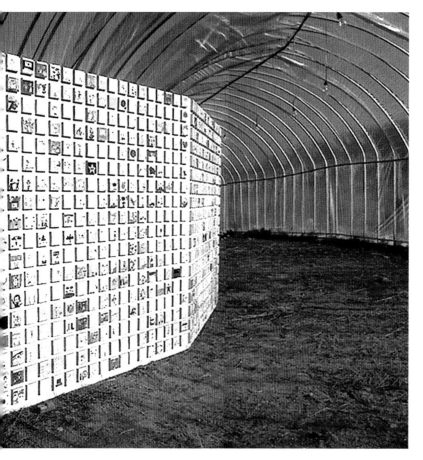

십만의 꿈 100,000 Dream
남한 어린이 5만 명의 그림, 파주
통일동산, 한국, 1999년 6월

십만의 꿈 전시 광경

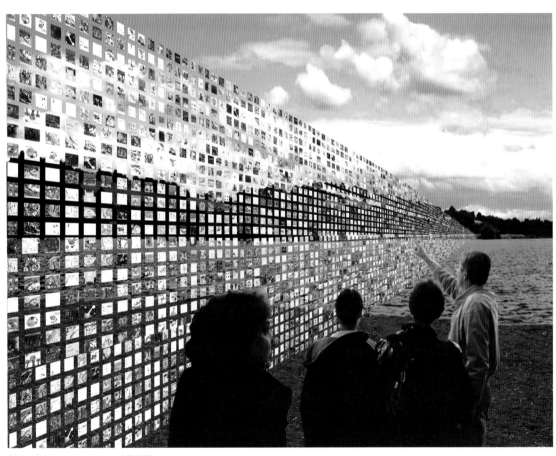

〈꿈의 다리 The Bridge of Dream〉를 위한
연구
임진강, 북한과 남한 사이, 2004년

〈꿈의 다리 The Bridge of Dream〉를 위한
연구
임진강, 북한과 남한 사이, 2004년

〈꿈의 다리 The Bridge of Dream〉를 위한
연구
임진강, 북한과 남한 사이, 2004년

분단의 거대한 장벽도 무너뜨릴 수 있지 않겠느냐는 희망을 담은 것이다.

그 희망을 꽃피우기 위해 강익중은 전시장을 비닐하우스 형식으로 설치했다. 추운 겨울에도 넉넉히 새싹을 보듬어 안는 비닐하우스처럼 이 공간이 한민족 어린이들의 꿈을 품어주기를 기대한 것이다.

3×3인치의 종이 위에 아이들은 카레이서에서부터 대비마마, 심지어 태양이나 지친 사람을 위한 소파가 되고 싶다는 꿈을 그렸다. 산타클로스와 천사, 텔레토비를 만나고 싶다는 아이들도 있었고, 백두산과 개마고원으로 수학여행을 가고 싶다거나 무지개로 만든 바나나를 먹고 싶다는 아이들도 있었다. 물론 남북의 통일과 평화를 기원하는 꿈도 있었다. 꿈은 순수했고 아름다웠다. 비록 북한 어린이들의 꿈을 그림으로 만나볼 수는 없었으나 그 아이들의 꿈 역시 다른 한민족 어린이들의 꿈처럼 순수하고 아름다우리라 상상할 수 있었다.

강익중은 미완성으로 끝난 〈십만의 꿈〉 프로젝트를 앞으로 〈평화의 다리〉 프로젝트로 계속 이어갈 생각이다. 〈십만의 꿈〉을 진행할 때부터 마음에 두고 있던 〈평화의 다리〉 프로젝트는 임진강에 남북을 잇는 그림 다리를 놓아 한민족의 평화 의지를 세계에 알리려는 것이다. 오작교와 같은 무지갯빛 다리가 완성되고 그 위에서 남북의 정상이 악수를 한다면 세계는 평화를 사랑하는 한민족의 순수하고 아름다운 마음을 영원히 기억하게 될 것이다.

> 투명한 유리벽돌에 전 세계 어린이 백만의 꿈이 담긴 그림을 넣어 다리 구조로 임진강에 설치한다. 평화의 다리는 세계 최초로 떠 있는 미술관이 될 것이며 남북을 잇는 희망의 다리가 될 것이다. 다리의 기본 재료는 일기의 변화나 물리적 충격에도 견딜 수 있는 강력한 유리벽돌과 시멘트, 철골 구조로 제작된다.
>
> (강익중, "평화의 다리" 중에서, 2002)

강익중은 임진강에 이 평화의 다리를 놓을 때까지 남과 북, 세계를 향해 자신의 꿈을 계속 호소하고 설득할 생각이다. 예술이 미술관이나 갤러리 안에 갇혀 단순히 아름다움의 주문만 반복하는 게 아니라, 현실에 뛰어들어 현실을 바꾸고 꿈을 현실로 만들 수 있다는 사실

〈놀라운 세상 Amazed World〉의 어린이 그림

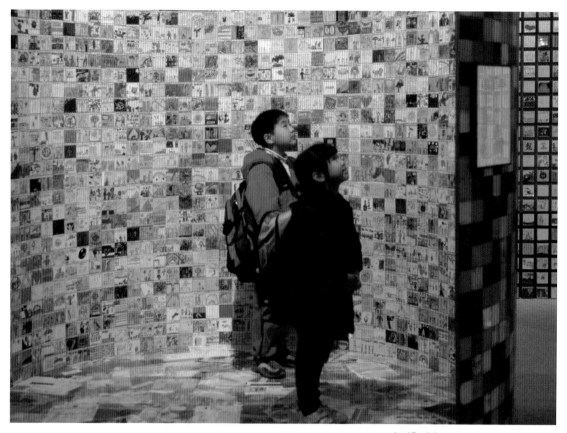

놀라운 세상 Amazed World
135개국의 어린이 3만 4,000명의 그림,
유엔본부, 뉴욕, 2002년

놀라운 세상 Amazed World
어린이가 보낸 편지, 2002년

〈놀라운 세상 Amazed World〉의 설치
장면, 유엔본부, 뉴욕, 2001년

을 강익중은 이렇듯 자신의 모든 예술적 열정으로 세상에 보여주고자
한다.

어린이 그림들을 모으면서 강익중은 이 형식이 한반도 통일 주
제뿐 아니라 세계 평화 주제를 위해서도 매우 유효하다고 느끼고 이
후 이를 실현할 다양한 프로젝트를 구상하고 실천했다. 2001년 말부
터 이듬해 10월 말까지 유엔 본부의 방문객 센터 로비에서 열린 〈놀
라운 세상Amazed World〉은 그 의미심장한 첫걸음이었다. 이 행사는 원래
2001년 9월 11일에 개막하기로 되어 있었다. 그러나 바로 그날 9·
11 테러, 그러니까 두 개의 세계무역센터 건물에 대한 알카에다의 비
행기 테러가 발생해 행사 오프닝이 상당 기간 연기됐다.

어린이의 꿈을 통해 평화를 이야기하려 한 강익중의 입장에서도
이 날의 경험은 매우 충격적인 것이었다. 개막일이 9월 11일로 잡힌
것은 유엔이 이 무렵 세계 어린이들을 위한 특별 회기를 갖게 된 데
따른 것이었는데, 바로 그날 유엔 본부에 설치된 어린이들의 순수하
고 정직한 꿈들이 무기한 봉쇄당한 것이다. 혼란과 불확실성 속에서
아무도 찾지 않는 공간을 지키던 작품들은 방문객의 접근 금지 조치
가 해제된 후 비로소 세상 사람들과 만날 수 있었다.

강익중은 층을 두어 높이가 다른 세 개의 벽으로 두 개의 통로
를 만들고 왼편 코너에 원통형의 공간을 더해 135개국 어린이 3만
4,000명의 그림을 부착했다. 바탕이 되는 벽에는 여러 나라의 국기
색을 모자이크처럼 칠해 세계의 화해와 조화를 상징했고, 벽과 벽을
잇는, 각각 다섯 개씩 모두 열 개의 보에는 오방색으로 단청 무늬를
그려 넣었다. 앞쪽 두 개의 벽에는 사각형으로 구멍을 뚫어 뒷벽의 작
품 일부와 통로를 지나가는 사람들이 보이게끔 했다.

세계 여러 나라 아이들의 꿈은 그 문화적, 역사적 배경의 차이만
큼이나 다채롭고 다양했다. 유모차를 끄는 자신의 모습을 그린 우즈
베키스탄의 12살짜리 소녀는 "6명의 자매가 있지만, 남동생을 원해
요"라고 써 넣었다. 10살짜리 이탈리아 소년은 월드컵 경기장에서 오
버헤드킥을 하는 자신의 모습을 그려 넣었다. 멕시코의 한 소녀가 보
내온 그림에서는 팔레스타인 어린이와 이스라엘 어린이가 서로 손을
잡고 있는 모습을 볼 수 있다.

반면 8살짜리 팔레스타인 소년이 그린 그림에는 다윗의 별이 선

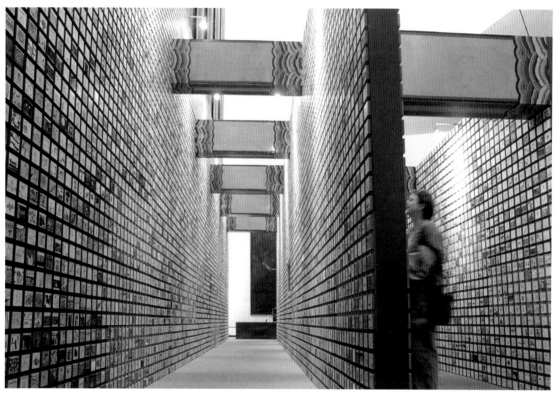

놀라운 세상 Amazed World
135개국의 어린이 3만 4,000명의 그림,
유엔본부, 뉴욕, 2002년

〈꿈의 달〉 설치 광경

명한 이스라엘의 탱크와 헬리콥터, 기관총이 보이고 "왜 이스라엘 군인들은 아기를 죽이나요?"라는 원망이 적혀 있었다. "아프리카에서 살아남는 법"이라는 글귀를 쓴 콩고의 소년은 그 답으로 "보지 않고 말하지 않고 듣지 않기"라는 문장을 써 넣었다. 내전으로 고통을 겪은 보츠와나의 7살짜리 소년은 평화로운 녹색의 들판에서 한 아이가 그림 그리는 모습을 그렸다.

　아이들의 꿈은 단순한 미래의 표현이 아니라 현실의 반영이요, 현실의 문제를 다음으로 미루지 말고 지금 해결해야 한다는 간절한 호소이기도 했다. 『스컬프처 매거진』에 전시 리뷰를 기고한 조너선 페이저는 "많은 꿈들이 만연한 전쟁과 기근, 질병, 빈곤의 악몽에 시달리고 있다"며 "관객들은 저도 모르게 그들의 어린 영혼들과, 그 영혼들과 함께 온 희망을 껴안게 된다"고 적었다.

　어린이들의 그림을 토대로 꿈과 희망을 이야기하는 강익중의 작품은 이후 〈꿈의 달〉(2004, 일산 호수공원), 〈희망과 꿈〉(2005, 알리 센터), 〈놀라운 아이들〉(2006, 신시내티 소아병원), 〈평화를 위한 소품〉(2007, 하일리겐담) 〈5만의 창, 미래의 벽〉(2008, 경기도미술관) 등으로 이어졌다.

　〈꿈의 달〉은 지름 15미터의 초대형 특수풍선에 세계 141개국 어린이의 그림 12만6,000여 장을 붙여 제작한 작품으로, 2004년 9월 12일부터 3일간 일산의 호수공원에 띄워졌다. 언젠가 대동강에도 이 달을 띄울 수 있기를 희망하면서 강익중은 "내 어머니와 아버지, 할

꿈의 달Moon of Dream
141개국 12만 6,000명 어린이의 그림,
호수공원, 일산, 한국, 2004년

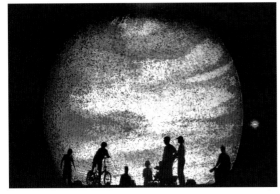

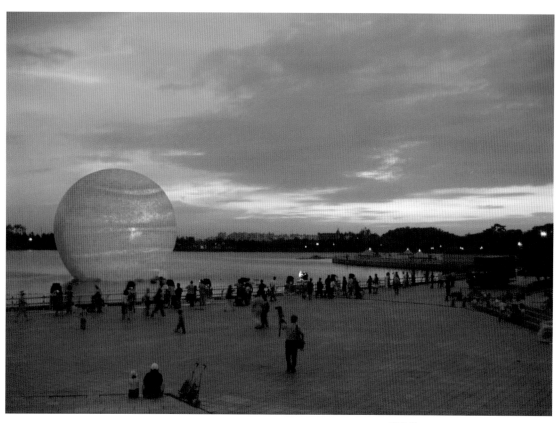

꿈의 달Moon of Dream
141개국 12만 6,000명 어린이의 그림,
호수공원, 일산, 한국, 2004년

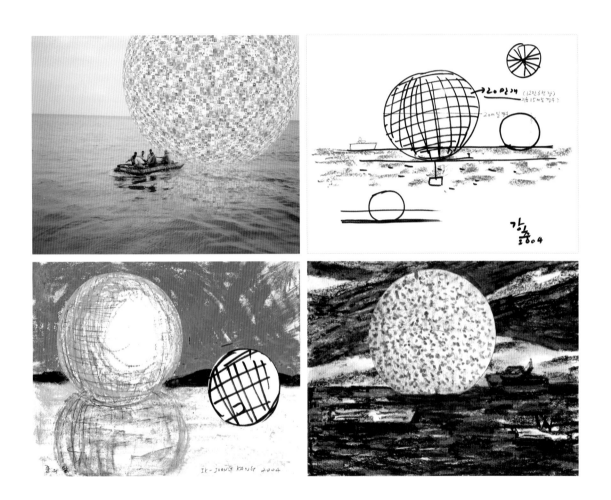

104

〈꿈의 달〉을 위한 연구
2004년

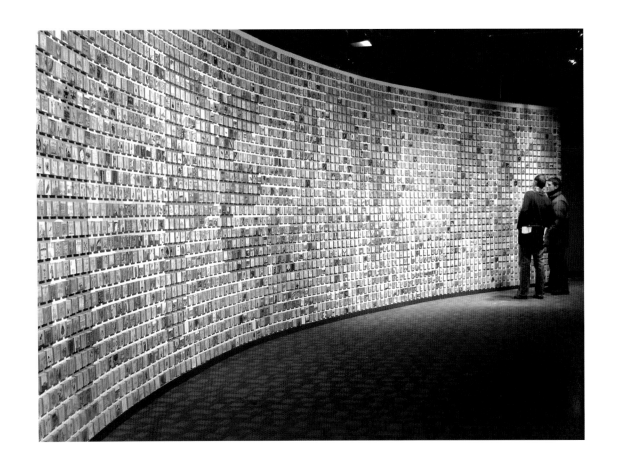

놀라운 세상 2005 Amazed World 2005
무하마드 알리 센터, 루이스빌, 켄터키,
2005년 4월

아버지와 할머니가 보았던 하나된 조국의 달을 띄워보고 싶었다. 이
것은 과거의 달이기도 하고 어린이들의 꿈이 담긴 미래의 달이기도
하다"고 말했다.

〈놀라운 세상 2005〉는 그의 〈놀라운 세상〉을 보고 반한 무하마
드 알리의 친구 마이클 J. 폭스가 이 전설적인 복서를 기념하는 기념
관을 세우면서 강익중에게 제작을 의뢰해 설치한 작품이다. 어린이의
그림 5,000여 점을 높이 3미터, 길이 16미터의 벽에 붙였다. 알리 센
터는 연면적 2,600여 평의 6층 건물로, 2005년 10월 알리의 고향인
미국 켄터키 주 루이빌의 오하이오 강변에 세워졌다.

'놀라운 아이들'은 미국 오하이오 주 신시내티에 소재한, 세계에
서 가장 큰 어린이 병원인 신시내티 소아병원에 설치한 대형 벽화다.

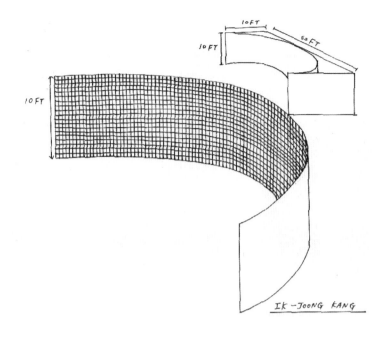

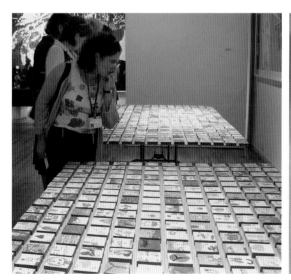
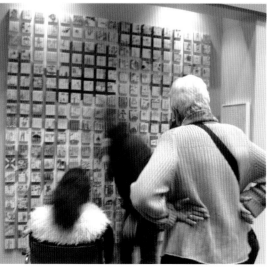

왼쪽, 오른쪽_놀라운 아이들 Amazed
Children
세계 25개 어린이병원과 함께, 신시내티
어린이병원, 오하이오, 2006년 1월, 4월

평화를 위한 소품Small Pieces for Peace
뮌스터, 바트 도베란의 어린이들,
알렉잔데르 갤러리 사진, 2007년

세계 24개국의 환아들이 보낸 그림 1,600여 점을 토대로 한 높이 2.5
미터, 길이 12미터의 벽화가 2006년 10월 병원 로비에 설치되었다.
환아들로 하여금 스스로 꿈을 표현하게 하고, 더불어 다른 어린이 환
자들의 꿈을 봄으로써 투병 의지를 더욱 굳게 다지도록 격려하는 작
품이다. 인상적인 것은, 이처럼 아픈 아이들의 그림에는 유독 새와 나
비, 꽃의 이미지가 많다는 것이다. 그림을 보내온 24개국의 병원에
유사한 작품을 계속 설치해나갈 계획이다.

 〈평화를 위한 소품Small Pieces for Peace〉은 2007년 6월 서방 선진7개
국(G7)과 러시아의 정상회담인 G8 정상회담이 독일 하일리겐담에서
열리는 것을 기념해 독일 정부의 요청으로 강익중이 하일리겐담의 오

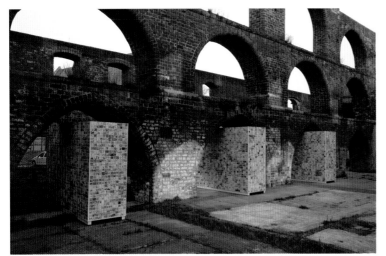

평화를 위한 소품Small Pieces for Peace
유라시아 재단, 알렉잔데르 오크스
갤러리, 독일 유니세프 기획, G8 정상회담
프로젝트, 하일리겐담/뮌스터 바트
도베란, 독일, 알렉잔데르 갤러리 사진,
2007년

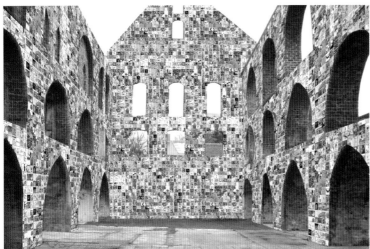

이 사진은 실제 설치 모습이 아니라
애곤의 3상을 담은 스케치이다.
문화유적인 건물의 벽에 부착하는 데
어려움이 많아 위의 사진에서 보듯 박스
형태의 벽을 여러 개 세워 거기에 그림을
붙였다.

래된 교회 유적 안에 설치한 작품이다. 유네스코 독일위원회의 도움을 받아 전 세계 어린이의 그림 10만여 장을 모았다. 어린이들의 꿈과 희망을 G8 정상들에게 평화의 메시지로 전한 이 작품은 하일리겐담의 노숙자들과 알콜중독자, 미혼모, 실직자들이 설치를 맡았다.

지금까지 언급한 작품들처럼 전적으로 어린이들의 그림을 토대로 진행한 공공 프로젝트는 아니지만, 많은 사람들의 참여에 기초해 화해와 소통의 이슈를 부각시킨 강익중의 대표작이 미국 뉴저지 주 프린스턴 공립도서관에 설치된 〈행복한 세상 Happy World〉이다. 이 작품은 뉴저지 주 공공예술위원회로부터 의뢰를 받아 제작한 것으로, 2003년 5월 프린스턴 도서관이 새로 단장해 재개관할 때 처음 일반에 선보였다.

프린스턴 대학으로 유명한 프린스턴 시는 학문의 도시답게 조용하고 한적한 분위기를 지니고 있다. 하지만 부유한 백인들이 주로 거주하는 도서관 동쪽 지역과 가난한 히스패닉계 주민들이 많이 사는 도서관 서쪽 지역은 보이지 않는 장벽으로 나뉘어 있는 듯한 인상을 준다. 그 연원은 프린스턴 대학 설립 초기 이 학교에 공부하러 온 백

어린이들과 함께한 드로잉 워크숍, 뉴워크
미술관, 뉴욕, 2004년

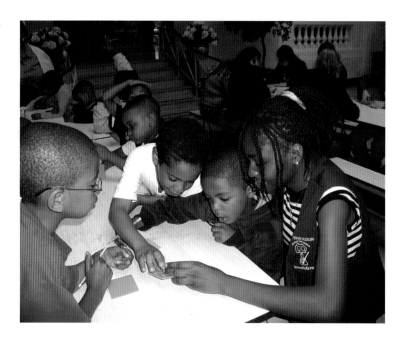

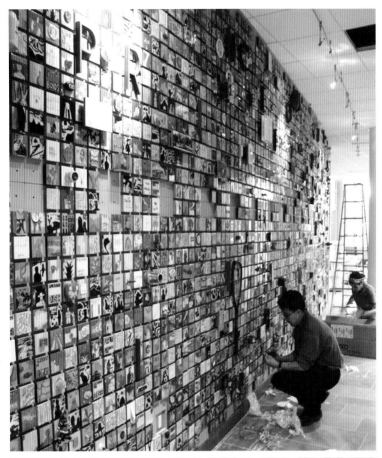

행복한 세상Happy World의 설치 광경
커뮤니티와 공동작업, 프린스턴 공공
도서관, 뉴저지, 2004년

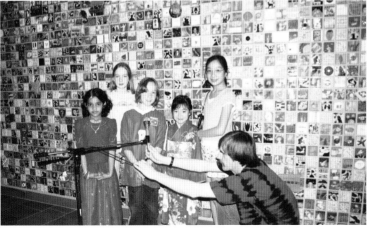

행복한 세상Happy World
커뮤니티와 공동작업, 프린스턴 공공
도서관, 뉴저지, 2004년

112

행복한 세상Happy World
커뮤니티와 공동작업, 프린스턴 공공
도서관, 뉴저지, 2004년

〈행복한 세상〉 중 프린스턴 옛 도서관
건물 벽돌, 2004년

인 자제들과 그들의 수발을 들기 위해 온 흑인 하인들의 거주지 구분
으로까지 거슬러 올라간다고 한다.

　　강익중은 도시의 이런 '분단'을 극복하는 제스처로 시민들의 적
극적인 참여를 유도해 공동체의 연대의식을 강화하기로 마음먹었다.
그래서 5,000여 점의 3×3인치 그림 가운데 4,000여 점을 자신의 작
품으로 설치하되 1,000여 점은 주민들이 기증한 오브제를 같은 크기
의 캔버스에 붙여 설치하는 것으로 계획을 잡았다. 분단의 벽을 예술
이라는 화해와 연대의 벽으로 대체하고자 한 것이다. 이를 위해 강익
중은 시민들에게 도시나 대학, 개인의 역사와 관련된 애장품을 기증
해달라고 호소했고, 이 호소는 시민들 사이에서 큰 반향을 일으켜 이
색적이고 인상적인 오브제들이 다수 들어왔다.

　　과학자 알베르트 아인슈타인의 유족이 기증한 아인슈타인의 담
배 파이프를 비롯해(아인슈타인은 프린스턴 대학 교수를 지냈다), 영화
'뷰티플 마인드'의 실제인물이자 노벨경제학 수상자인 존 내쉬의 이
론 메모, 한 고고학자가 보내온 2억년 된 돌, 미국에서 제일 먼저 생
긴 자전거포의 자전거 부품, 4대의 조손이 함께 찍은 102세 흑인 할
아버지의 가족사진, 한 어머니가 내놓은 9·11 테러 때 숨진 딸의 사
진 등 온갖 사연이 담긴 사물들이 강익중의 그림들과 함께 도서관 1
층 로비의 커다란 벽을 장식했다.

강익중은 "주민들이 '조화와 겸손, 관용'의 정신에 적극적으로
호응했고 이를 실천했다"며 "그야말로 인종과 계층 사이의 벽을 허문
'작은 혁명'을 목격했다"고 작품의 의미를 평가했다. 예술가의 창작
의지가 사회와 공동체의 이상과 멋지게 부합할 때 예술 작품이 공동
체 구성원들의 연대의식과 참여의식을 얼마나 자극하고 고무하는지,
나아가 화해와 소통의 가능성을 얼마나 극대화하는지 매우 모범적으
로 보여준 사례이다. 강익중의 〈행복한 세상〉은 이처럼 시민과 예술
가, 관객 모두가 행복해지는, 진정으로 행복한 프로젝트였다.

2008년 가을 경기도미술관에 설치된 〈5만의 창, 미래의 벽〉은 작
가가 미술관으로부터 받을 작품 대금을 어린이들을 위해 쓰고 싶다는
생각에서 시작한 프로젝트다. 경기도미술관이 위치한 안산은 외국인
이주노동자들이 많이 거주하는 곳이어서 이른바 '코시안' 어린이가
많은 곳이다. 강익중은 이들 또한 우리나라 어린이로서 그들과 나머지
우리나라 어린이들의 꿈과 미래가 다르지 않음을 보여주고 싶었다. 그
래서 이들 어린이의 그림을 포함해 대성리에서 마라도까지 어린이 그
림 5만 점을 모아 설치함으로써 모든 대한민국 어린이의 조화로운 공
존에 대한 기대와 소망을 표현했다. 3×3인치의 작품 5만 점이 모이니
높이 10m, 길이 72m의 미술관 벽면 하나가 가득 메워졌다. 이 작품에
대해 강익중은 한 매체와의 인터뷰에서 이렇게 설명했다.

〈행복한 세상〉 중 프린스턴 출신 유명
시사 만화가의 작품, 2004년

115

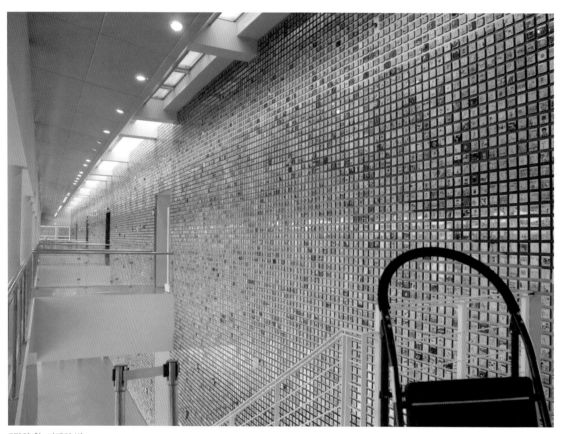

5만의 창, 미래의 벽
어린이들과 함께 한 프로젝트, 경기도
미술관, 2008년

경기도 안산에서 시작된 프로젝트입니다. 아시다시피 안산은 이주노동자들이 많은 도시입니다. 그들의 자녀들을 우리가 '코시안'이라고 부르기도 하고 '다문화 가정 어린이'라고 부르기도 합니다. 하지만 옳은 명칭은 그냥 '우리 어린이'입니다.

남쪽으로는 마라도, 북쪽으로는 대성동 초등학교까지 전국을 돌아다녔습니다. 모여진 그림은 하나하나 접착제로 3인치 나무에 붙인 뒤 영구보존을 위해 액체 플라스틱을 바릅니다. 이 복잡한 일들을 청소년 보호 감호소에 있는 친구들과 대학생들, 일선 장병들, 할아버지 할머니들 그리고 안산 지역의 자원봉사 주부들이 도와주셨습니다.

아이들의 꿈이 담긴 그림을 만지면서 누구나 꼭 만나게 되는 사람이 있습니다. 그동안 까맣게 잊고 있었던 '과거의 나'와 '미래의 나'입니다.

하늘을 머금은 달항아리 그리고 한글

강익중은 2007년 5월 12일 엘리스 아일랜드Ellis Island 상을 받았다. 미국 소수민족연대협의회NECO, National Ethnic Coalition of Organizations가 수여하는 이 상은 미국 사회의 발전에 기여한 이민자와 지도자들에게 주는 것으로, 한국계 미술가로는 백남준에 이어 강익중이 두 번째로 수상하는 영광을 안았다. 지미 카터 전 대통령과 로널드 레이건 전 대통령, 힐러리 클린턴 상원의원 등이 지도자로서 이 상을 받은 바 있다. 강익중은 이날 시상식에서 수상자 100명을 대표해 기자들과 인터뷰하는 세 사람에 선출됐다. 이는 그가 1984년 뉴욕에 발을 내디딘 후 미국 사회에 얼마나 잘 적응해왔는가를 단적으로 보여주는 장면이다.

베니스 비엔날레의 특별상 외에도 1997년 오늘의 젊은 예술가상(한국, 문화부), 루이즈 컴포트 티파니 재단 펠로십 등 여러 상을 받았고, 1999년, 독일의 대표적인 현대미술관인 쾰른의 루트비히 미술관에서 피카소, 마티스, 클레, 백남준, 바스키아 등과 함께 '20세기 미술가 120인'에 선정되는 영예를 안기도 했지만, 엘리스 아일랜드 상이 주는 의미는 이들 상과는 또 다른 것이었다. 예술가로서 그의 직업적 재능과 성취를 평가하는 상이 아니라 한 사람의 이민자로서 그의 삶을 평가하는, 그가 살아온 삶이 누가 보아도 훌륭하고 존경스럽다는 의미로 준 상이었기 때문이다. 개인사적인 의미가 있는 상이었다.

한 문화에서 전혀 다른 문화로 이식된 삶을 살고 있지만, 강익중은 매우 훌륭하게 잘 적응해왔다. 그의 적응은 옛 것을 버리고 새 것을 택하는, 일도양단적인 취사선택에 따른 것은 아니다. 그의 작품이 시사하듯, 그는 한국적인 것과 미국적인 것을, 양자의 핵심적인 특징

왼쪽_달항아리Moon Jar
세부, 나무에 혼합재료, 2006년 9월

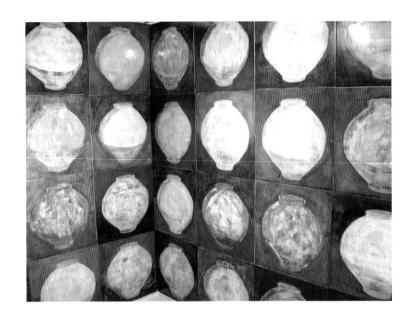

달항아리Moon Jar
나무에 혼합재료, 각 20×20cm, 2006년

을 손상시키지 않으면서 절묘하게 조화시켰고, 그 조화를 통해 양자가 지닌 장점을 더욱 또렷이 부각시켰다. 그가 훌륭한 이민자가 된 것은 이처럼 두 문화가 가치의 상승작용을 일으키며 호혜적으로 기능할 수 있도록 기여했기 때문이다. 뉴욕의 지명인 '그린 포인트'를 '녹점동'으로 부르거나 '플러싱'을 '응암동', '우드사이드'를 '목동'이라고 부르는 데서 알 수 있듯 강익중의 뇌 구조는 매우 유연하고, 그런 유연성은 미국 안에서 그의 한국성을 늘 긍정적이고 포용성이 강한 것으로 돋보이게 만들어주었다.

강익중은 최근 달항아리를 소재로 한 그림을 집중적으로 제작하고 있다. 3×3인치의 작은 평면으로 일관해온 그간의 관행에서 벗어나 이 주제는 비교적 큰 화면에 그려지는 경우가 많다. 강익중이 뉴욕에서 20년이 넘게 활동해오면서도 여전히 한국적인 미학과 감성, 가치를 중시하고 이를 잘 활용하고 있음을 보여주는 또 하나의 인상적인 사례라 하겠다. 상투적인 한국성 찾기에 매달려 나온 결과물이 아니라, 한국적인 것으로부터 세계인이 함께 공감할 만한 감성적 요소와 미학을 절묘하게 끄집어내어 주목을 받게 된 성과물이다.

강익중이 달항아리를 그리게 된 직접적인 계기는 2004년 〈꿈의

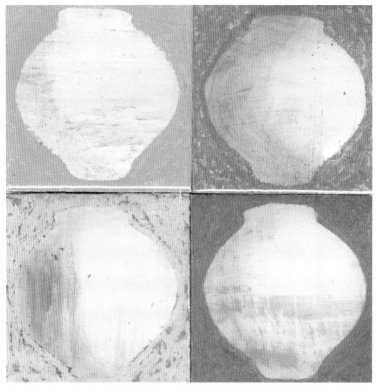

작은 달항아리Small Moon Jars
나무에 혼합재료, 각 3"×3", 2007년

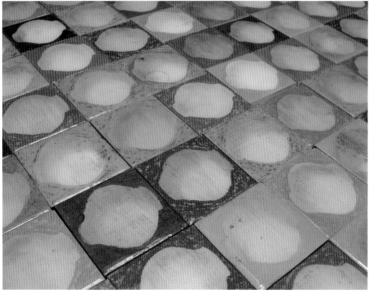

작은 달항아리Small Moon Jars
나무에 혼합재료, 각 3"×3", 2007년

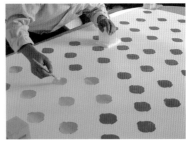

달〉 프로젝트로 거슬러 올라간다. 일산 호수공원에 띄운 지름 15미터의 커다란 구는 완벽한 구를 형성하지 못하고 다소 주저앉은 형상이 됐다. 그것을 보는 순간 어릴 적 집에 많이 있었던 달항아리가 생각났다. 주지하듯 달항아리는 한쪽이 약간 우그러지거나 내려앉은 모습을 하고 있는 경우가 많다.

달항아리는 두 개의 반구를 합쳐서 만든다. 처음부터 완벽한 구를 만드는 게 매우 어렵기 때문에 두 개의 반구를 만든 다음 이를 이어 붙여 형태를 완성하게 된다. 형태가 완성되면 불에 굽게 되는데, 이 과정에서 잘못되면 달항아리가 내려앉거나 크게 우그러진다. 워낙 실패의 확률이 높기 때문에 약간 주저앉는 것 정도는 애교로 봐주게 된다. 그 약간의 변형, 그 변형이 자아내는 푸근한 인간미와 너그러움이 달항아리가 가진 독특한 매력이 되는 것이다.

강익중은 〈꿈의 달〉을 통해 이런 달항아리와 새롭게 만났다. 달항아리가 두 개의 반쪽을 하나로 합쳐 만드는 것이라는 사실, 그리고 불이라는 가혹한 시련과 연단을 거친다는 사실은 그에게 많은 영감을 주었다. 남과 북으로 나뉘어 아직 하나가 되지 못하고 있는 한반도의 현실, 그리고 많은 시련을 거쳐 온 현대사와 연결되어 남북의 화해와 통일을 희구하는 매우 바람직한 이미지가 될 수 있다는 생각을 갖게 된 것이다.

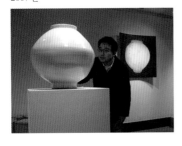

달그릇은 하늘의 이야기다.
어릴 적 고향 언덕 위에 뜬 파란 하늘,
해질녘 동네 모퉁이를 돌다 본 분홍 하늘이다.
달그릇은 우리의 모습이다.

이리 봐도 순박하고 저리 봐도 넉넉하다.
어머니의 어머니, 그 어머니의 어머니가 그 흙 속에 계시다.

원래는 둘이었지만 불 속을 뚫고 나와 하나로 합쳐졌다.
어찌해도 나눌 수 없는 한 형제, 한 하늘, 한 나무다.
달그릇은 오천년 우리들의 이야기다.
(강익중, "달그릇", 2007)

남북 분단의 해소가 세계 평화를 위해 긴요한 과제라고 생각하는 그는 바로 그 인식의 연장선상에서 한국적인 화해와 관용의 이미지가 세계적이고 보편적인 평화의 이미지로 승화되고 수용될 수 있다고 믿었다. 비빔밥의 미학으로 어린이들의 꿈을 모아 한반도의 분단 해소뿐 아니라 세계의 평화와 화해까지 두루 천명한 것은 그런 확신의 발로였다. 그런 점에서 달항아리 역시 그에게 세계인들을 대상으로 화해와 평화에 대해 이야기할 수 있는 또 하나의 이상적인 이미지였고, 그 미학적 개념을 담보하고 있는 유물이었다. 달항아리를 통해 강익중은 새로운 표현의 가능성을 보았다.

강익중은 달항아리 주제를 3×3인치의 작은 화포에서부터 120×120센티미터의 큰 화포에 이르기까지 다양한 크기로 그린다. 워낙 단순한 형태여서 몇 점만 그리고 나면 더 그릴 것도 없겠다 싶은데, 강익중은 결코 싫증을 내지 않고 달항아리를 계속 그린다. 이는 어떤 면에서는 모네의 〈루앙 대성당〉 시리즈나 〈노적가리〉 시리즈를 연상시킨다. 같은 성당의 모습을 30여 점이나 그린 모네에게 친구 클레망소는 "이 성당을 50점, 100점, 1,000점이라도 그릴 수 있을 뿐 아니라, 그려야 한다"고 말했다. 같아 보이지만 결코 같은 작품이 아니며, 그 하나하나가 다 주옥같다고 생각했기 때문이다. 모네는 동일한 성당과 노적가리를 반복해 그린 것이 아니라 거기에 서린 빛의 다채로운 변화를 포착했다. 그래서 수십 점을 그려도 하나도 같은 느낌을 주는 그림이 없었다.

강익중의 달항아리 역시 하나하나 그만의 빛과 분위기로 영롱하다. 단순한 원을 반복하고 있는 듯하면서도 개별적인 개성과 아름다움을 제각각 뽐낸다. 강익중은 달항아리의 오묘한 빛을 연구하기 위

차이나타운 작업실의 강익중

해 뉴욕 크리스티 경매에서 직접 마음에 드는 달항아리를 하나 구입하기도 했다. 한동안 그 그릇을 껴안고 표면이 자아내는 색을 연구하던 그는 결국 달항아리를 그리는 것은 색이 아니라 정신을 그리는 것이라는 확신을 갖기에 이르렀고, 종내는 물리적인 실체로서의 달항아리를 보지 않고 그 마음을 떠올리며 그림을 그리게 됐다. 하늘처럼 천변만화하는 달항아리의 그 무한한 마음을 읽고 그리게 된 것이다.

그 같은 과정을 고려하면 그의 친구이자 독립 다큐멘터리 영화 감독인 윌리엄 팔리의 아래와 같은 분석이 매우 호소력 있게 다가온다.

> 강익중에게 달항아리는 풍경의 신비를 포착할 좋은 기회가 되었다. 달항아리의 유약 바른 표면이 그 풍경의 수원지다. 그의 달항아리 그림은 관객들로 하여금 이 거친 미시微視의 영토가 지닌 아름다움을 발견하도록 이끈다. 보이지 않는 우주로 들어가는 문으로서 그 표면을 탐사하도록 상상력을 일깨워주는 것이다.
> (윌리엄 팔리, '안으로의 여행과 밖으로의 표출로서의 예술' 중에서, 2007)

달항아리의 표면이 무한한 신비의 풍경으로 다가오고, 나아가 보이지 않는 우주의 문으로 열리는 것은 결국 달항아리가 제한된 물리적 실체에 그치지 않고 하늘을 향해, 나아가 우주를 향해 열린 하나의 눈이자 마음이 됐음을 의미하는 것이다. 그렇게 강익중은 달항아리로부터 하늘을 보고 마음을 보았다.

이런저런 프로젝트와 전시에 띄엄띄엄 선보이던 강익중의 달항아리 그림이 본격적으로, 그리고 대대적으로 관객들과 만난 것은 2007년 9~12월 신시내티 칼 솔웨이 갤러리 전시에서였다. 칼 솔웨이는 백남준을 비롯해 비토 아콘치, 도널드 립스키 등 현대미술의 거장들을 소개해온 유서 깊은 화랑이다. 이 전시에 강익중은 구성단위가 3×3인치인 작은 달항아리 시리즈에서부터 구성단위가 120×120센티미터인 큰 달항아리 시리즈에 이르기까지 다양한 사이즈와 분위기의 달항아리 그림들을 출품했다. 가장 규모가 큰 시리즈의 경우 크기가 240×1,080센티미터에 이르렀다. 이 전시에는 달항아리 연작 외에도 〈떠다니는 부처〉(3×3인치 사이즈의 부처 그림을 가로, 세로 10개씩 이어 붙여 모두 25개 패널을 만든 뒤 이를 공중에 매달았다), 신시내티

나는우리나라를원하는것은
가세계에서가아니다내가남
장아름다운나의침략을받아
라가되기를원가슴아팠으니
한다가장부강내나라가남을
한나라가되기침략하는것을
바라지않는다힘이면족하다
우리생활을풍오직한없이가
족하게할만큼지고싶은것은
의넉넉함과남높은문화의힘
의침략을막을이다
수있을만큼의

백범일지에서 From Baekbeomilji
나무에 혼합재료, 각 15"×15", 2007년

125

소아병원이 특별 임대한 〈놀라운 어린이들〉 등이 출품되었다.

『USA 투데이』 등에 기고하는 신시내티의 미술 저널리스트 사라 피어스는 그의 블로그를 통해 강익중의 칼 솔웨이 전시가 그 무렵 신시내티에서 열린 전시 가운데 가장 활력이 넘치는 행사였다며 '영혼을 고양하는 전시'라는 격찬을 보냈다. 신시내티의 미술애호가들 사이에서도 2007년 최고의 전시라는 평가가 쏟아졌다. 주로 공공 프로젝트에 매달리다가 오랜만에 본격적인 화랑 전시를 가져서 그런지 시장의 반응 역시 매우 뜨거웠는데, 전시 오프닝과 더불어 비매품 외의 모든 작품이 판매되는 반가운 기록을 세우기도 했다.

구성단위가 크든 작든 칼 솔웨이 전시에 출품된 달항아리 그림은 대부분 모자이크 형식 혹은 패턴 형식의 반복성을 드러내보였다. 그로 인해 그림 속 달항아리들이 마치 성단이나 은하를 이루고 있는 듯한 느낌을 주었다. 그것은 지상에서 보는 새로운 차원의 우주 쇼였다. 백의민족의 혼과 얼이 하늘로 올라가 순결한 달의 은하를 이뤘다고나 할까. 아니, 꼭 백의민족뿐만이 아니라 세상 모든 민족의 순수하고 순결한 영혼들, 꿈과 이상, 희망들이 하늘의 달이 되어 펼친 페스티벌 같은 것이었다.

이 달항아리의 우주 쇼는 2007년 말 서울 한복판의 광화문 복원공사 가림막 설치그림으로 '빅뱅'을 이루었다. 2007년 12월 27일 일반에 공개된 '광화에 뜬 달'은 60×60cm의 그림 2,616개로 구성된 초대형 작품으로, 높이가 27m, 폭이 41m다. 사용된 물감의 양만 5백 갤런(약 1,900 리터)에 이른다. 강익중은 이 그림들을 일일이 손으로

광화에 뜬 달Mountain – Wind
광화문, 서울, 2007년

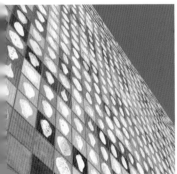
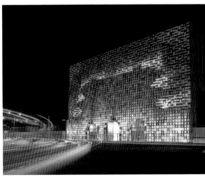
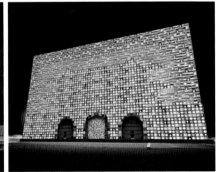

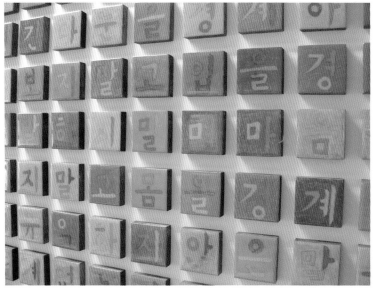

내가 믿는 것들 Things I believe (세부)
나무에 혼합재료, 4"×4", 2007년

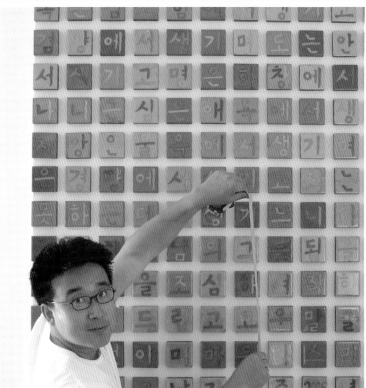

내가 믿는 것들 Things I believe
나무에 혼합재료, 4"×4", 2007년

그렸다. 붓 대신 손가락을 사용해 그린 그림이니 글자 그대로 수작업인 셈이다. 2,616개의 그림 가운데 1,582점이 달항아리 그림과 백자 그림이다. 이 달항아리 그림과 백자 그림이 광화문 형상의 대부분을 덮고 있고 배경에도 일부 섞여 있다. 나머지는 인왕산을 그린 그림 948점, 단청 색면 86점이다. 인왕산을 그린 그림은 배경에만 들어 있다. 그리고 전통적인 단청 색채 14가지를 활용한 단청 색 면은 세 개의 출입구 주변을 메우고 있다.

전통적인 동양화의 필세를 느끼게 하는 인왕산 그림 948점은 자연스레 겸재 정선의 〈인왕제색도〉를 떠올리게 한다. 산 그림은 보기 편할 뿐만 아니라 신선하면서도 모던하다. 동양화 같기도 하고 추상표현주의 그림 같기도 하다. 전통과 현대의 이런 조화는 활용하기에 따라서 전통이 얼마나 유용한 자산이 될 수 있는 가를 잘 보여주는 사례다. 뉴욕을 중심으로 세계 각지에서 전시를 갖고 새 트렌드를 경험하면서 우리 전통이 가진 위대한 가치를 매일 새롭게 발견한 화가의 경험이 이 모노크롬 산자락 아래 잔잔히 깔려 있다.

달항아리 그림과 백자 그림 1,582점은, 중심이 달항아리고 백자는 거기에 섞여 있는데다 달항아리의 파생 이미지가 분명하므로, 전체를 다 달항아리 그림이라고 불러도 무리가 없겠다. 강익중은 이 달항아리 그림들을 그리며 하나하나 "우리 민족이 잘 되게 해 주십시오" 하고 기도했다고 한다. 자신의 가림막 그림이 민족의 열린 미래를 비추는 '열림막'이 되도록 그는 옛 도공의 마음으로 온 정성과 기원을 담아 달항아리를 빚었다. 그 심정과 관련해 그는 이런 말을 했다.

> 광화문 복원은 치유(치료)한다는 의미를 지닌다고 생각한다. 여기서 치유의 의미는 본래의 문화재가 갖고 있던 미적, 역사적 가치를 되살려주는 것은 물론, 더 나아가 역사속의 우리의 아픔을 치료 한다는 의미까지 포함한다. 우리 아픔의 치료는 아픔을 주었던 이들을 미워하는 것이 아니라 화해와 용서의 시작이 되어 세계를 품에 안는 것이다. 광화문은 서로에 대한 이해의 벽을 넘어 미래의 희망과 세계 평화를 굳게 다지는 의미를 담은 인류의 귀중한 자산이 될 것이다.

이런 진정성에 토대를 두었기에 작업하는 동안 육체의 한계를

절절히 느꼈음에도 그는 기쁘고 즐거웠다. 사실 손가락으로 2천6백여 개의 그림을 그리는 것은 매우 고된 작업이었을 것이다. 전체를 다 완성하기까지 하루에 18시간씩 6개월여의 기간을 바쳤다고 하니 중간중간 피로와 탈진으로 꽤나 고생했을 것이다. 하지만 자신이 드릴 수 있는 기원의 극한까지 가 보겠다는 신념이 있었기에 그는 마침내 이 그림을 완성할 수 있었다.

달항아리만큼 집중적으로 그리고 있지는 않지만, 강익중이 근래 한국적인 이미지와 미학에 기초해 세계의 화해와 조화를 표현해온 또 하나의 중요한 소재가 한글이다. 3×3인치 사이즈의 사각형에 글자를 한 자씩 그려 넣었다. 다른 3×3인치 사이즈 작품들과 마찬가지로 작은 사각형들이 모여 큰 집합을 이룬다. 기본 색조는 단청색과 같은 오방색이다. 물론 실제 구사된 색채는 이 다섯 가지를 넘어 보다 다채롭게 나타나지만 오방색을 근간으로 하고 있어서 전통적인 한국의 미감이 오롯이 살아 있다. 초성, 중성, 종성이 각기 다른 색으로 칠해져 있는 경우도 있고 글자만 하얗게 놓아두고 배경을 진하게 칠한 경우도 있다. 모두 글자를 보다 조형적이고 시각적인 매체로 인식하게 만들려는 시도다.

강익중이 작품 소재로서 한글에 대해 관심을 갖게 된 것은 아들 기호에게 한글을 가르치면서부터다. 그의 목소리를 직접 들어보자.

세 살짜리 아들에게 한글을 가르치기 시작했을 때다. 아이가 쉽게 구별할 수 있도록 각기 다른 색의 크레용으로 모음과 자음을 예쁘게 나무판 위에 그려봤다. 모음과 자음을 익히자 신기하게도 서울에서 할머니가 보내준 동화책을 술술 읽기 시작한다. 한글을 본격적인 작업의 소재로 쓰기 시작한 것이 이 때쯤이다. 사실 한글이 지닌 깊은 철학이나 정신 때문이라기보다는 순전히 한글의 실용성과 조형적인 아름다움 때문이었다. 한글이 사각 안에서 완벽한 균형을 유지하고 획은 부드럽고 강하며 자유롭다는 사실을 깨달았다. 한글이 적힌 가방을 매고 다니고 한글이 쓰인 옷을 입고 다니는 멋쟁이들을 뉴욕 거리에서 심심치 않게 만나게 되는 이유가 분명히 있었다. 한글의 아름다움이 수많은 언어의 전시장인 뉴욕에서 이제야 발견된 것이다.

한글 작업을 하면서 강익중은 민태원의 수필 '청춘예찬'과 백범 김구의 수필 '나의 조국' 등을 가장 중요한 소재로 삼았다. 강익중은 자신이 '청춘예찬'을 좋아하는 이유를 이렇게 밝혔다.

민태원님은 '청춘예찬'을 통해서 숨겨진 우리 민족의 가능성을 노래했다. "청춘! 이는 듣기만 하여도 가슴이 설레는 말이다. 청춘! 너의 두 손을 대고 물방아 같은 심장의 고동을 들어 보라. 청춘의 피는 끓는다. 끓는 피에 뛰노는 심장은 거선巨船의 기관같이 힘 있다."

요즘에는 세계 구석구석에서 배낭을 메고 다니는 우리나라 젊은 이들을 볼 수 있다. 언젠가 파리의 에펠탑 근처에서 배낭을 멘 채 "대 ~한민국!"을 외치는 젊은이들을 본 적이 있다. 우리의 젊은이들이 가진 것, 그것은 뛰는 심장의 고동과 청춘의 끓는 피다. '청춘'은 물 방아 같은 심장의 고동과 끓는 피를 가진 우리나라와 세계의 청년들 에게 바치는 작품이다.

2007년 강익중은 민태원의 '청춘 예찬'을 소재로 만든 434자의 한글 작품을 프랑스 파리에 있는 유네스코 본부에 기증했다. 전체 사 이즈는 210×210cm. 전통적인 한국의 색채와 미감이 서구 모더니즘 미술의 트레이드마크라고 할 사각형의 그리드 속에서 묘한 조화의 빛 을 발하는 작품이다. 신기하게도 한글은 옛 글자이면서도 아주 현대 적인 감각을 동시에 지니고 있다. 주체적이면서도 배타적이거나 폐쇄 적이지 않다. 그런 까닭에 한글을 문자가 없는 세계 여러 나라 소수민 족의 글자로 채택하게 하려는 학자들의 노력은 분명 현실성과 설득력 이 있다. 고금과 동서를 넘나드는 한글 작품의 이런 '포용성' 혹은 '융통성'과 관련해 작가는 아래와 같은 단상을 밝힌 바 있다.

한글은 남북을 잇는 연결 끈이며 세계를 바라보는 창이다.
자음과 모음이 모여 하나의 소리를 내듯이 분열된 세계가 한글의 원리 로 평화의 꿈을 꿀 수 있다.
(강익중, '한글', 2007)

한글의 원리로부터 평화의 사상을 읽은 강익중은 내년(2010년) 5

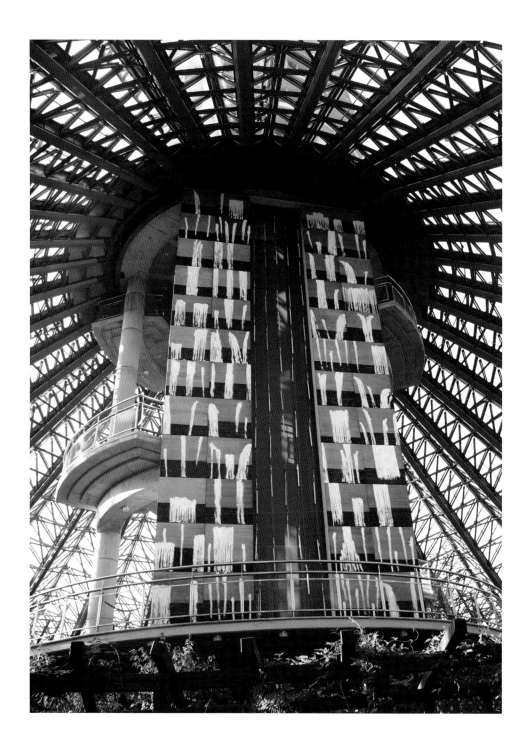

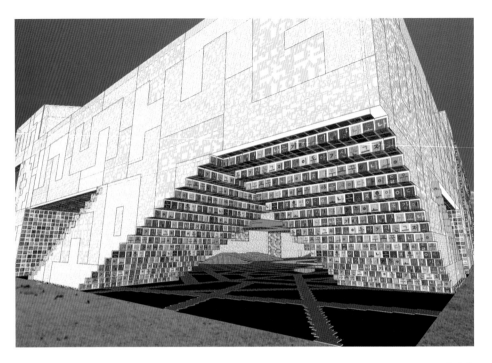

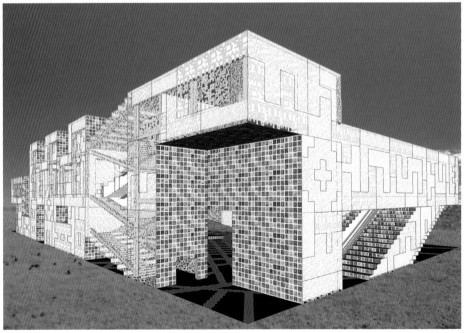

월 상하이 '월드 엑스포 2010'에서 전 세계로부터 온 관람객 7천만 명에게 그 사상을 보다 또렷이 전할 계획이다. 건축가 조민석이 한글의 자음과 모음을 토대로 설계한 한국관 건물의 오목 부위(요凹 부위)에 한글을 주제로 한 알루미늄 작품 63,000여 점을 설치한다. 20인치×20인치 크기의 작품 38,000여 점과 3인치×3인치 크기의 작품 25,000여 점이 동원된다. 타이틀은 〈바람으로 섞이고, 땅으로 이어지고〉. 한글을 중심으로 하되 경우에 따라 달항아리와 산 등의 소재도 함께 내걸 생각이다. 작품은 튼튼하게 만들어 10월 말 엑스포 행사가 끝나고 나면 낱개로 팔 계획이다. 수익금은 모두 전쟁과 기아로 고생하는 개발도상국의 어린이들을 구호하는 데 사용된다.

강익중이 자신의 예술에 한국적 색채를 담아온 것은 일찍부터 있었던 특징이지만, 근래 들어 그 성격은 더욱 뚜렷해지고 있다. 지금까지 언급한 달항아리와 한글은 이를 대표하는 조형 이미지라 하겠다. 이 두 이미지와 더불어 광화문 가림막 그림에서 보여준 산 이미지도 주목해 볼 필요가 있다. 최근 물 이미지에 대해 천착하기 시작한 것과 함께 산수화로 대변되는 전통 회화의 미학을 가일층 파고드는 듯한 느낌을 주기 때문이다.

2009년 9월부터 2년간 진행되는 '여미지 아트 프로젝트(Jeju Botanical Garden Art Project)'에 출품한 〈바람으로 섞이고, 땅으로 이어지고(부제: 신 천제연 폭포)〉에서 우리는 이 물의 이미지를 만나볼 수 있다. 먹색과 갈색의 바탕 위에 흰 물살이 떨어지는 그림. 거기에 LED 조명이 더해져 물살의 흐름을 동적으로 느낄 수 있다. 이 폭포 이미지로부터 우리는 강익중 특유의 서툰 듯하면서도 자유로운 붓놀림과 전통 회화의 폭포 이미지를 동시에 맛볼 수 있다.

작품 전체의 크기는 높이 12m에 폭 6.8m다. 좌우로 각각 24개의 폭포 그림들(120×120cm)이 두 개씩 짝을 이뤄 길게 늘어져 있고, 가운데는 보다 사실적으로 묘사한 폭포 그림이 메시 천 위에 시원하게 프린트되어 있다. 멋진 폭포를 볼 때 "장관이다!"라고 말하게 되는 것처럼 이 그림 또한 "장관이다!"라는 말이 절로 나오게 만든다. 강익중은 이 폭포 이미지를 앞으로 다양한 방식으로 활용해 산 이미지와 함께 동양 정신의 깊고 맑은 힘을 전하는데 사용할 계획이다.

이처럼 한국은, 한국 문화는 그에게 영원한 창조의 수원지다.

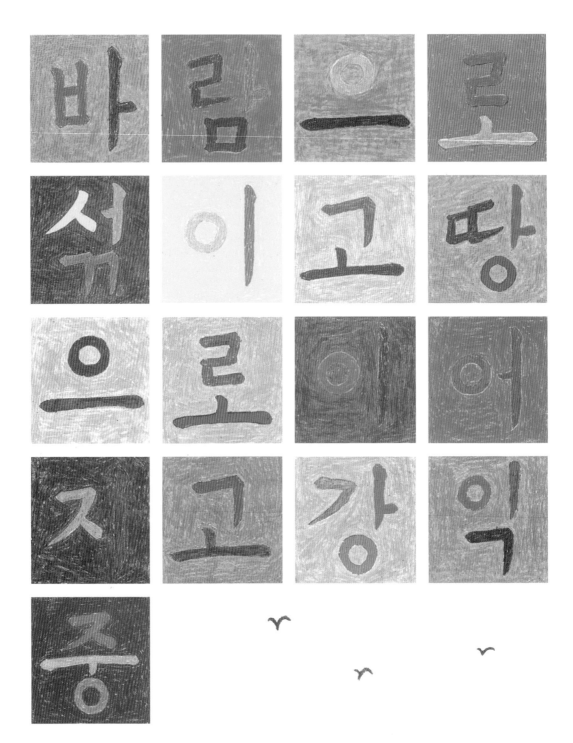

글을 마무리하며

　노벨 문학상은 있지만 노벨 미술상은 없다. 미술 또한 문학과 마찬가지로 인류의 행복에 기여하지만 노벨상 수상 부문에서 제외돼 있다. 음악이나 영화 같은 장르 역시 이 상과 관련해서는 미술과 사정이 크게 다르지 않다. 노벨상이 만들어질 당시 문학에 비해 다른 예술은 인류에 대한 기여의 형태를 구체적으로 계량하고 구분하기 쉽지 않다고 보았던 듯하다. 하지만 이미지와 영상의 시대인 오늘, 미술이나 영화 같은 장르가 우리의 삶에 미치는 영향은 매우 크다. 노벨 미술상이나 노벨 영화상이 생긴다 해도 하등 의문을 가질 이유가 없는 시대에 우리는 살고 있는 것이다.

　만약 노벨 미술상이 생긴다면 어떤 미술가들이 수상 대상이 될까? 피카소 살아생전에 그런 상이 있었다면, 전쟁의 참상을 적나라하게 고발한 〈게르니카〉로 피카소가 영예의 수상자가 됐을 것이다. 인디오의 피를 이은 여성으로서 서구 중심적인 가치와 남성 중심적인 가치에 저항했던 프리다 칼로와 제국주의의 폭력성을 고발하고 전쟁 없는 세상을 노래한 캐테 콜비츠 또한 훌륭한 여성 수상자들이 됐을 것이다. 자신의 작품을 '사회적 조각'이라 부르며 녹색당을 창설하는 데 일조한 요셉 보이스는 예술과 사회를 이은 선구적인 비전으로 누구보다 앞서 상을 예약해 놓았을 것이다.

　시선을 우리 시대의 미술가들에게로 돌려보자. 이 책의 주인공 강익중도 훌륭한 후보가 될 수 있지 않을까? 강익중의 예술은 남북 분단 극복과 인류의 행복에 관심의 초점을 맞추고 있다. 어찌 보면 매우 거창한 주제이지만, 아주 소박하고 친근한 일상의 이미지로 표현되어 있어 누구나 쉽게 접근하고 공감할 수 있다. 모든 이가 꿈꾸는

왼쪽_책 표지 디자인 〈바람으로 섞이고,
땅으로 이어지고 Mixed with Wind,
Connected to Land〉
18cm×23cm, 2007년

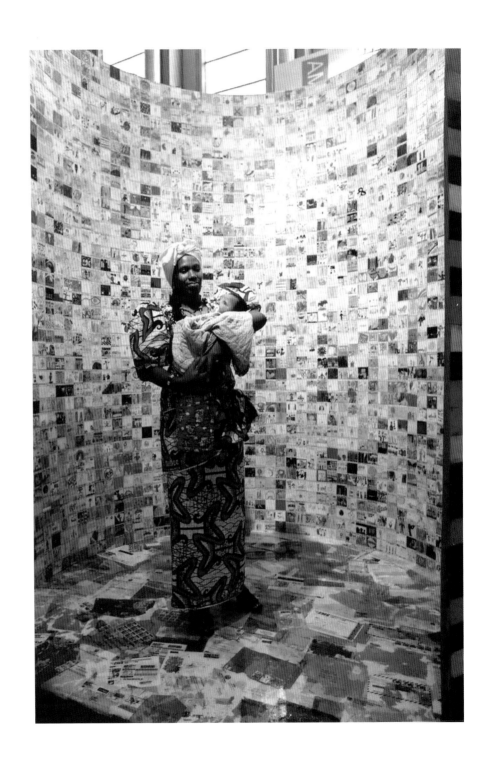

평화와 행복의 이미지가 무궁무진한 이미지로 하늘의 별같이 반짝인다. 그의 그림을 보는 순간 많은 이들이 마음이 푸근해짐과 동시에 입가에 살짝 미소를 짓게 되는 이유가 여기에 있다.

강익중의 그림은 작다. 하지만 세상에서 가장 큰 주제를 그린다. 그의 '행복한 세계' 혹은 '놀라운 세계'는 작은 편린들이 모여 하나의 큰 세상을 이룬다는 점에서 그 주제와 형식이 멋지게 일치하는 예술이다. 온갖 재료로 그려지고 거기에 일상의 오브제가 더해지거나 사운드 장치가 덧붙여지기도 한다. 그렇게 작은 작품들이 3,000개, 5,000개, 심지어는 수만 개씩 모여 거대한 하나의 통일체를 이룬다. 그 엄청난 규모는 우리의 상상 속에서 끝없이 확대되어 범우주적인 거대한 집합체가 된다. 무한한 아름다움과 행복의 감동적인 비전으로 거듭나는 것이다.

강익중이 이 3×3인치의 그림 세계를 자신의 손을 거쳐 나온 것에 한정하지 않고, 다른 이들, 특히 여러 나라 어린이들의 그림으로 채워가고 있는 것은 세계의 일치를 지향하는 그의 꿈을 돌아볼 때 자연스런 귀결이다. 행복한 세계를 만들어가는 데는 어느 한 개인의 힘이 아니라 우리 모두의 힘이 필요하기 때문이다.

사회적으로 안정되고 경제적으로 풍요한 나라의 어린이들뿐 아니라 시스템이 부실하고 생활환경이 열악한 나라의 아이들, 나아가 정치적 종교적 분쟁으로 고생하는 나라의 아이들까지, 갖가지 현실과 부대끼면서도 나름의 꿈을 키워가는 그들의 모습은 아름다울 뿐 아니라 거룩하기까지 하다. 이렇듯 세계 어린이들의 꿈이 강익중의 예술과 만나 양심과 희망의 무지개로 펼쳐지는 것은 보면 볼수록 가슴 뿌듯한 '놀라운 세계'이다.

무궁무진하고 다채로운 아이디어와 이를 재치 있게 적용할 줄 아는 순발력, 그림 그리기를 천성으로 즐기는 타고난 능력과 작은 것에도 행복해 할 줄 아는 마음가짐, 행복한 세계를 향한 순수한 열정과 초월적인 섭리에 대한 때 묻지 않은 믿음 등 강익중이 지닌 인간적인 장점이 이 모든 비전을 가능하게 하는 추동력이다. 그러므로 그의 예술을 아는 것, 그리고 그를 아는 것은 매우 긍정적인 정신을 지닌 한 인격체를 아는 것과 같다. 그와의 만남은 매우 유쾌한 경험이다. 인간적으로도 그렇고 예술적으로도 그렇다.

왼쪽_놀라운 세상 Amazed World
135개국의 어린이 3만 4,000명의 그림,
유엔본부, 뉴욕, 2001년

독일 표현주의를 이끈 다리파 Die Brücke 화가들은 그룹의 이름을 니체의 『차라투스트라는 이렇게 말했다』에서 따왔다. "인간에게서 위대한 점은 그가 하나의 목적이 아니라 다리"라는 글귀로부터 '다리'를 가져온 것이다.

목적이나 목표보다 더 중요한 것은 과정이다. 제 아무리 훌륭한 꿈과 목표가 있다 하더라도 과정이 불투명하거나 잘못됐다면 그것은 진정한 성취가 될 수 없다. 이 책에 기록된 내용들이 시사하듯 강익중은 과정을 중시하고 과정을 즐기는 예술가다. 그의 이름 익중益中이 '지속적인 더해감의 과정'을 시사한다는 점에서 이는 이름과 딱 맞아떨어지는 성향이다.

그가 예술을 하나의 목적적인 대상으로 제한하지 않고 남북통일이나 세계의 화해를 위한 통로나 다리로 '활용'하는 것은, 인생과 마찬가지로 예술 또한 하나의 과정으로 인식하기 때문이다. 어떤 대상이든 그것이 목적이 되는 순간 그것은 우상이 되기 쉽다. 인생도, 예술도 세계의 다른 것을 위한 과정, 다리가 되어줄 때 세계는 진정한 조화를 꿈꿀 수 있다. 이렇게 스스로 하나의 다리가 되고 과정이 됨으로써 강익중은 세계의 화해와 조화, 행복과 평화가 자신의 예술을 통해 무한히 교통하고 확산되기를 원한다.

그에 걸맞게 자신도 진화하기를 원한다. 그렇게 그는 진화하는 무당이다. 멈추지 않고 행진하는 예술가다. 지금까지 그가 성취해온 것들에 대한 감탄보다도 앞으로 그가 성취해갈 것들에 대한 기대가 더 큰 이유가 여기 있다. 그는 2차선, 4차선, 8차선, 12차선 등으로 더욱 확대되어가는, 우리 현대미술이 낳은 가장 멋진 다리의 하나인 것이다.

아래는 강익중의 속생각을 살펴볼 수 있는 단상들이다. 삶과 예술을 잇는 다리로서 그의 맑고 투명한 시선을 느낄 수 있다. 그림의 여운으로 음미해도 좋겠다.

호는 그냥이고요, 이름은 익중입니다.
("그냥 익중", 2007)

• • •

혼자 꾸는 꿈은 그저 꿈이지만 함께 꾸는 꿈은 현실이 된다.
중학교 때 78번 버스 라디오에서 들은 이야기다.
("들은 얘기", 2007)

• • •

공항에선 누구나 뜨내기다.
가방을 밀고 나오는 아저씨도, 파란 제복에 목을 세운 승무원도.
꽃을 들고 누군가를 기다리는 젊은이도…
얼마 후면 모두 하나 둘 떠나가 버린다.
그리고 공항은 우리 세상처럼 또 다른 뜨내기를 기다린다.
("뜨내기", 2007)

• • •

그냥
걸을 때는 걷고
들을 때는 듣고
먹을 때는 먹고
잘 때는 자고
웃을 때는 웃고
바람 불면 바람에 안기고
내려놓을 때 내려놓을 수만 있다면
참
좋겠다.
("그냥", 2005)

호는 그냥이고요 이름은 익중입니다My
Pseudonym is As it is, My Name is Ik-Joong
종이에 크레용, 8.5"×11", 2006년

우울할 땐 짬뽕국물이다.

작업실이 있는 차이나타운에는 아침에 잠옷을 입고 돌아다니는 사람이 아직도 있다.

얼굴 큰 사람이 안경을 쓰면 확실히 얼굴이 작아 보인다.

생각은 먼지보다 작고 우주보다 크다.

찬밥은 물에 말아먹거나 계란을 풀어 볶음밥을 해 먹으면 좋다.

내가 아는 의사들은 모두 클래식 음악을 듣는다.

바람이 통하는 곳에서 화초가 잘 자란다.

비빔냉면은 고추장보다 고춧가루로 맛을 낸다.

무당의 조건은 결단과 희생이다.

오래 있어도 편안한 곳이 풍수가 좋은 곳이다.

결국 통닭은 무 맛이다.

감기가 사람에게 옮는 것처럼 생각도 전염이 된다.

앞 이가 벌어진 사람들이 확실히 착하다.

미국 친구들은 떡을 싫어하고 잡채를 좋아한다.

그리고 대부분 알탕찌개를 제일 무서워한다.

샌프란시스코 언덕은 정말 아찔하다.

차를 세울 때 앞바퀴를 한쪽으로 틀어놓지 않으면 벌금을 낸다.

솔밭을 상상하면 솔 향기가 찾아온다.

누구나 취미가 필요하다.

하루에 10분만 자신의 호흡을 들으면 도사가 된다.

숫자는 대상과 대상 사이의 거리이다.

아이라도 사람들 앞에서 무안을 주면 안 된다.

살을 빼면 다리가 길어 보인다.

크지 않은 물소리는 마음을 안정시킨다.

새 나라의 어린이는 일찍 자고 일찍 일어난다.

가장 듣기 좋은 소리는 나뭇잎에 떨어지는 빗소리다.

하느님은 축구 경기에서 이기게 해달라고 기도하는 사람들을 제일 난감해 하신다.

뉴욕에서 차를 몰고 샌프란시스코까지 가면 거리가 정확히 3,000마일이다.

브루클린 다리를 걸어서 넘으려면 보통 1725 발자국이면 된다.

전 세계에서 우리나라 건물들에 간판이 제일 많이 붙어 있다.
서울에서 인천까지 걸을 만하다.
짜장면에 상추쌈이 가장 맛있다.
("내가 아는 것", 2005)

. . .

아이들의 그림은 작은 창문이다.
멀리 서 있으면 큰 창문도 아무 소용없지만
아이들이 웃고 노는 작은 창엔 모든 게 다 보인다.

아이들의 생각은 작은 꽃씨다.
가벼워 높이 오르고 자유로워 어디든 돌아다닌다.
한밤을 날다 꽃 핀 이 곳,
삼천리 금수강산
우리 땅 지구별이다.

바람으로 섞이고 땅으로 이어진 이 세상 기쁘고 감사하다.
("바람으로 섞이고 땅으로 이어지고", 2005)

. . .

걸프전이 한창일 때의 일이다.
한 신문기자가 인도 캘커타의 고아원에서 일하고 있던 테레사 수녀를
만났다.
이번 전쟁을 어떻게 생각하느냐는 기자의 질문에 테레사 수녀는 짧게
대답했다.
"아이고, 미안합니다. 전쟁 중인가요?"
우리는 많은 것들을 보고 흥분하지만 정작 내가 해야 할 일은 보고도 지
나친다.
("해야 할 일", 2004)

무제Untitled
나무에 혼합재료, 각 3"×3", 2007년

인디언들은 말을 달리다가 자주 멈추어 선다고 합니다.
미처 따라오지 못한 '나'를 기다리는 것입니다.
늘 나는 '나'와 다닙니다.

원하는 것을 얻었을 때 인생이 바뀌는 행복이 올 줄 알았습니다.
행복은 획득에서 오지 않고 바른 마음에서 온다고 합니다.
행복과 바른 마음은 한 단어 입니다.

나 혼자라고 느낄 때가 있습니다.
하지만 아버지의 아버지, 자식의 자식이 내 안에 있습니다.
다행히 우리는 한 나무입니다.
("우리는 한 나무", 2004)

인생이 기차여행 같다고 합니다.
모두들 타고 내리는 곳이 다릅니다.
나는 호남선, 친구는 경부선 티켓이 있습니다.
대전에 도착하면 헤어져야 합니다.

비바람이 몰아칠 때가 있습니다.
옆에 앉은 사람 때문에 힘이 들기도 합니다.
하지만 아무 걱정 없습니다.
조금만 더 가면 넓은 들과 파란 하늘이 나옵니다.
삶은 계란 건네주는 할머니가 타시고
웃고 뛰노는 아이들도 옵니다.
어느새 내릴 곳에 가까이 왔습니다.
'잊으신 물건은 없으신지요?'라는 방송은 없다고 합니다.
모두 다 두고 내려야 합니다.

착한 승객은 한 번 더 탈 수 있습니다.
비밀입니다.
("기차 여행", 2004)

• • •

이 세상엔 내 것이라고 할 수 있는 것이 하나도 없어서 좋다.
("이 세상", 2003)

강익중 연보와 작품

1960 충청북도 청원군 옥산면 덕촌리에서 약사인 강대철과 공무원인 정영자 사이의 3남 중 차남으로 태어나다. 아버지가 서울 영등포에서 '천보약국'과 '대일약품'을 운영하다.

1963 아버지의 사업 실패 후 영등포에서 이태원으로 이사 가다. 중학교 입학 전까지 남산 근처에서 성장하다. 이후 대학 입학 전까지 경제적 어려움으로 서울의 여러 곳을 옮겨 다니다.

1966 7세 때 증조할머니 추도예배 영정 사진을 그려 큰아버지 강대원으로부터 크게 칭찬을 듣는 등 주위로부터 격려

용산 중학교 1학년 당시 친구들과 함께, 1974년

를 받다. 이 경험으로부터 자신의 재능에 대한 어렴풋한 확신을 얻다.

1967 이태원초등학교에 입학하다. 즐겁게 놀던 이 시절 서울의 남산과 청주의 무심천이 언제나 고향의 어머니 품처럼 기억되다. 당시 고속버스 회사 사장이었던 외삼촌 덕으로 외가인 청주를 늘 무임으로 드나들다.

1973 용산중학교에 입학하다. 청계천 헌책방에서 구입한 세계 문학전집과 한국 단편문학선집을 반복해서 읽기 시작하다. 열정적으로 그림 그리기에 몰두해 창작의 기쁨을 만끽하다. 이 시기에 가장 많은 습작의 시간을 갖다.

1976 장충고등학교에 입학하다. 미술반 담당교사인 서양화가 조용각으로부터 많은 감화와 영향을 받다. 혼자서 서울에서 인천까지 걸어 다니는 취미를 붙이다.

1980 홍익대학교 미술대학 서양화과 입학하다. 미술대학 수업에 적응을 하지 못하고 졸업 후 진로에 대해 깊이 고민하다. 영어 사전을 외는 데 몰두하는가 하면, 친구 이주헌과 함께 잠시 영어 원서를 번역해주는 아르바이트를 하다. 이주헌, 권용식 등과 함께 UFO에 대해 공부하는 모임을 만들다. 대학 4학년 때 이들

1985년 롱아일랜드 대학교 브루클린 캠퍼스에서 열린 '1,000개의 그림'전 포스터, 1986년

과 함께 대학로의 한 화랑에서 3인전 형식으로 'FU 전'을 갖다.

1982 대학 3학년 때 훗날 아내가 되는 이희옥Margarette Lee이 워싱턴 주립대학교에서 교환학생 자격으로 홍익대학교에 오다. 한 학기 동안 같은 과에서 수업을 들으면서 가까워지다.

1984 졸업식을 앞두고 미국으로 출

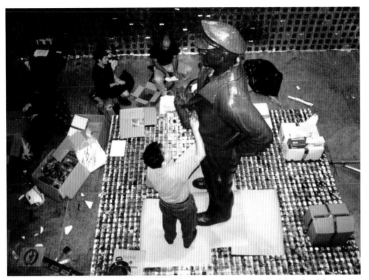

뉴욕 휘트니 미술관 필립 모리스 분관에서 열린 '8,490일의 기억'전을 준비하며 맥아더 장군상을 손질하고 있는 강익중.

국해 프랫 인스티튜트 대학원에 입학하다. 미국으로 갈 때 짐을 최대한 줄이면서도 『Vocabulary 22000』과 『백범일지』두 권의 책을 가져가다. 두 책은 창조의 중요한 자양분이 되어 훗날 작가의 작품 곳곳에 녹아들다. 대학원 첫 봄방학 때 미국을 동서로 횡단하다. 전시할 작품을 트럭에 싣고 횡단하는 등 최근까지 모두 여섯 차례 대륙을 횡단하다. 학비와 생활비를 벌기 위해 시작한 아르바이트가 1994년까지 이어지다. 채소 가게와 벼룩시장, 옷 가게에서 일하고, 시계 행상도 하다. 홍익대학교 선배인 고 박이소의 소개로 홍익대학교에서 심리학 강의를 했던 이태형의 남성 의류점에서 1985년부터 1994년까지 일하다.

1985 잠시 방한하여 서울 광림교회에서 이희옥과 결혼하다. 직장과 학교를 오가며 지하철과 버스에서 그린 1,000여 개의 3×3인치 작품을 완성하다. 브루클린 롱아일랜드 대학 2층 복도에 있는 원도우 갤러리에서 뉴욕에서의 첫 개인전을 갖다. 큰아버지 강대원이 지병인 당뇨병 합병증으로 별세하다.

1986 소호에 있는 22 Wooster Gallery에서 'One-Month Living Performance'를 하다. 전시를 통해 체코 출신의 독일 작가 안토닌 마레스Antonin Mares를 만나다. 이태형의 경제적 도움으로 안토닌 마레스와 독일로 퍼포먼스 여행을 떠나다.

1987 프랫 인스티튜드 대학원을 졸업하다.

1988 368 Broadway에 세 평짜리 첫 작업실을 얻다. 첼시의 아파트와 차이나타운의 작업실 사이를 매일 걸어서 다니다. 걸으면서 '기쁨, 감사'라는 주문을 외거나 발걸음 수를 세는 것에 재미를 붙이다. 거리의 풍경에 대한 호기심이 3인치 작품 속에 갖가지 조형언어로 녹아들다.

1989 당뇨로 실명한 아버지에게 바치는 3×3인치의 나무 부조 작품 제작에 들어가다. 아버지 강대철이 지병인 당뇨병 합병증으로 별세하다.

1990 백남준 선생과 처음으로 만나다. 소호의 한 화랑에서 열린, 천안문 사태와 관련한 기금 마련 전시회에 참여하다. 예술가 친구들인 바이런 김Byron Kim, 빙 리Bing Lee, 켄 추Ken Chu 등과 함께 매주 화요일에 만나 점심을 먹는 Tuesday Lunch Club을 만들어 8년 동안 함께하다. 평론가 알렌 레이븐Arlene Raven이 『Village Voice』지에 한 면을 털어 몽클레어 대학 갤러리에서 열린 개인전에 대한 평론을 싣다. 이 평론이 작가로 성장하는 중요한 분기점이 되다.

1992 퀸스 미술관 개인전을 통해 당시 뉴욕시 문화국장이던 린다 블럼버그Linda Blumberg와 평론가이자 큐레이터인 유지니 사이Eugenie Tsai를 만나다. 린다 블럼버그는 후에 샌프란시스코의 'CAPP St. Project'로 직장을 옮기면서 재개관전 참여를 부탁해 오는 등 중요한 후원자가 되다. 이때부터 1997년까지 세계 여러 곳에서 활발한 전시 활동을 벌이다.

1993 아프리카 세네갈과 감비아를 방문하다. 원래 하나였던 나라가 갈라져 언어까지 통하지 않는, 돌이킬 수 없는 두 국가가 된 비극을 접한 후, 남북을 잇는 데 작가로서 모든 창작 역량을 동원하겠다는 결의를 다지다. 평양을 다녀온 후 이 결심이 더욱 굳어지다.

1994 'Capp St. Project' 재개관전에 참여하다. 샌프란시스코에서 6개월 간 머물며 전시 작품을 제작하다. 미술 애호가 앤 해치Ann Hatch와 그의 남편 윌리엄 팔리William Farley를 만나다. 독립영화 감독인 윌리엄 팔리는 아들 기호가 태어났

〈평양의 기억〉, 잡지에 콜라주, 11"×17", 2002년

을 때 대부가 되어주다. 휘트니 미술관의 큐레이터 유지니 사이와 관장인 데이비드 로스David Ross의 기획으로 백남준 선생과 코네티컷 휘트니 미술관에서 2인전인 'Multiple Dialogue' 전시를 갖다. 샌프란시스코 국제공항 벽화 작업을 의뢰 받아 6년 간 작품을 제작하다.

1995 김향안 여사(수화 김환기의 부인)가 차이나타운의 작업실을 방문하다. 이후 김 여사는 팩스로 늘 소식을 전해 오다.

1996 김향안 여사와 함께 일주일 간 파리를 다녀오다. 서울의 아트스페이스 서울과 학고재, 조선일보미술관에서 한국에서의 첫 전시를 갖다. 린다 블럼버그의 친구이자 세계적인 설치작가 크리스토Christo, 잔 클로드Jeanne-Claude 부부와 일주일 간 한국을 여행하다. 백남준 선생이 소호 작업실에서 중풍으로 쓰러지다. 「굶주린 예술가를 위한 레스토랑 가이드」 첫 번째 에디션을 발간하다.

1997 한국관 커미셔너인 오광수 선생에 의해 베니스 비엔날레 참여 작가로

선정되어 비엔날레에서 특별상을 수상하다. 행사 몇 달 전 베네치아의 산마르코 광장에서 오광수 선생을 처음으로 만나다. 베네치아에서 백남준 선생의 소개로 신시내티의 화상 칼 솔웨이Carl Solway를 만나다. 어린이들의 그림을 모아 임진강을 잇는 꿈의 다리를 만들겠다는 꿈을 키우다. 이후 10년 간 화랑과 미술관에서 전시를 갖는 대신 전 세계 어린이들의 꿈이 담긴 그림 수집에 나서는 등 공공미술 쪽에 관심을 쏟다.

1998 아들 강기호Keeho Kevin-Lee Kang가 태어나다. 독일 베를린의 화상 알렉산더 오크스Alexander Ochs와 처음으로 만나다. 알렉산더 오크스 갤러리에서 개관전으로 '백남준 & 강익중 전'을 갖다. 「굶주린 예술가를 위한 레스토랑 가이드」 두 번째 에디션을 발간하다.

1998 북한 어린이 그림을 모으기 위한 첫 시도로 북경을 방문하다. 2000년까지 북한 대사관 참사들을 수차례 만나다. 이러한 노력의 일환으로 이후 두 차례의 평양 방문이 성사되다.

1999 쾰른의 세계적인 현대미술관인 루트비히 미술관의 관장 마르크 셉스Mark Sheps가 차이나타운의 작업실을 방문하다. 루트비히 미술관에서 초콜릿 부처와 3,000개의 작은 그림으로 구성된 〈영어를 배우는 부처〉를 소장품으로 구입한 뒤 이 작품을 2000년 밀레니엄 전시에서 소개하다. 파주 통일동산에서 남북한 어린이 그림으로 구성된 '십만의 꿈' 전시를 열다. 북한 어린이 그림 5만 점이 오지 않아 남한 어린이 그림으로만 전시를 진행하다.

2000 샌프란시스코 국제공항의 벽화 작품 설치를 완료하다. 뉴욕 플러싱 메인 스트리트 지하철역 작품 설치를 완료하

다. 북한 어린이 그림을 모으기 위해 처음으로 평양을 방문하다. 차이나타운에서 좀 더 넓은 브루클린 20 Jay St.으로 작업실을 이전하다.

2001 유엔 본부에서 전 세계 135개국 34,000점의 어린이 그림을 모아 '놀라운 세계Amazed World'전을 열다. 9월 11일 오후 오픈할 예정이었으나 같은 날 아침 무역센터 참사로 오프닝이 연말로 연기되다. 전시가 1년 6개월여 동안 계속되어 유엔 본부 창설 이래 최장 기간 전시로 기록되다.

2002 북한 어린이 그림을 얻고자 두 번째 평양을 방문했으나 성과 없이 돌아오다. 「굶주린 예술가를 위한 레스토랑 가이드」 세 번째 에디션을 발간하다.

2004 어머니 정영자가 문화관광부에서 선정한 '예술가의 장한 어머니상'을 수상하다. 김향안 여사가 별세하다. 뉴욕 켄시코 공원묘지에 수화 선생과 합장하다. WCO 후원으로 일산 호수공원에 전 세계 135,000명 어린이들의 그림을 모아 만든 〈꿈의 달〉이 설치되다. 설치 다음 날

독일 하일리겐담에서 열린 '평화를 위한 소품'전에 함께한 어린이들

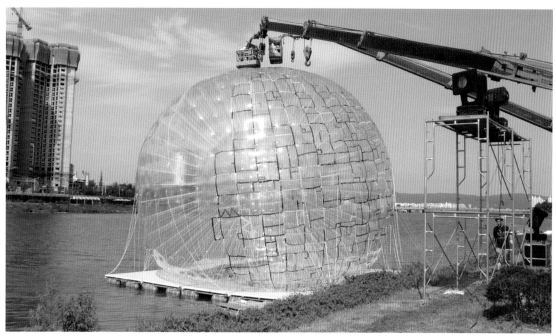

〈태화강에 뜬 꿈의 달〉. 울산 시민들이 버려진 패트병 안에 소망을 적은 종이를 담아 보내고, 작가는 이를 꿈의 달에 담아 띄웠다.

아침에 바람이 빠져 달항아리처럼 기울어 물에 떠있는 〈꿈의 달〉을 보고 달항아리 작업을 구상하다.

2005 차이나타운 168 Bowery로 작업실을 이전한다. 신시내티 어린이병원에 전 세계 여러 어린이 병원에서 모은 3×3인치 어린이 그림 벽화 작품을 설치하다. 병원장인 리 카터Lee Carter의 도움을 받아 세계 어린이 병원 25곳에 작품을 설치하는 프로젝트를 진행하게 되다. 달항아리 작업을 시작하다.

2006 백남준 선생이 마이애미의 아파트에서 별세하다. 평론가 알렌 레이븐이 암으로 세상을 떠나다. 아내 이희옥이 파라과이와 아르헨티나에서 옥수수 농장을 시작하다.

2007 공공 프로젝트에 몰입하느라 생긴 10여 년의 전시 공백 후 신시내티의 칼 솔웨이 화랑 전을 시작으로 본격적인 전시 행보에 들어가다. 미국 사회에 공적을 남긴 이민자 출신에게 수여하는 상인 엘리스 아일랜드 상을 수상하다. 한인 예술가로는 백남준에 이어 두 번째 수상자가 되다. 뉴욕 채널11 TV 대담 프로 출연하다. 작품집 『바람으로 섞이고 땅으로 이어지고』가 출간되다. 작품집 『Ik-Joong Kang on the Moon』이 출간되다. 독일 하일리겐담에서 열린 G-8(서방선진 7개국+러시아) 정상회의 기간에 행사 주최 쪽의 요청을 받아 작품 〈평화를 위한 소품(Small Pieces for Peace)〉을 전시하다. 지붕 없이 벽만 남은 오래된 교회 안에 6만 점의 어린이 그림으로 작품을 설치하다. 광화문 복원 현장에 작품 〈광화에 뜨는 달〉을 설치하다. 광화문의 복원 기간인 2009년 6월까지 전시될 예정인 이 작품의 제작을 위해 6개월간 하루 18시간의 작업을 하다.

2008 경기도 안산의 경기도 미술관에 어린이 그림 5만 점으로 이뤄진 '희망의 벽'을 설치하다. 독일 베를린의 알렉산더 오크스 갤러리에 달항아리 주제의 작품을 전시하다.

2009 국립현대미술관의 개관 40주년을 기념해 과천 국립현대미술관에서 '산을 오르다: 멀티플 다이얼로그 ∞' 전을 갖다. 백남준의 〈다다익선〉이 놓인 램프코어 벽면에 6만여 개의 작품 〈삼라만상〉을 설치하다. 제주 여미지 식물원이 개최한 여미지 아트 프로젝트에 48점의 폭포 그림과 메시 천, LED 바로 구성된 〈바람으로 섞이고, 땅으로 이어지고(부제: 신천제연 폭포)〉를 출품하다.

도판 목록